V 6344

REIGLE GENERALE
D'ARCHITECTVRE
DES CINQ MANIERES DE COLONNES:

A SCAVOIR,

TVSCANE,	CORINTHE,
DORIQVE,	ET
IONIQVE,	COMPOSITE:

LIVRE ENRICHY DE PLVSIEVRS AVTRES, A L'EXEMPLE DE L'ANTIQVE.

Veu, recorrigé, & augmenté par l'Autheur de cinq autres ordres de Colonnes, suyuant les Reigles & Doctrine de Vitruue.

Ouurage necessaire aux Peintres, Sculpteurs, Orféures, Maçons, Charpentiers, Menuisiers, & toutes autres personnes trauaillant au Compas, & à l'Esquierre.

PAR MAISTRE IEAN BVLLANT, ARCHITECTE DE MONSEIGNEVR
de Montmorency, Connestable de France.

A ROVEN,

De l'IMPRIMERIE de DAVID FERRAND. Et se vendent
en sa Boutieque, près le Palais.

M. DC. XLVII.

A TRES-ILLVSTRE SEIGNEVR
MESSIRE FRANÇOIS DE MONTMORENCY, MARESCHAL
de France, Lieutenant & Gouuerneur pour le Roy en la Ville de Paris, & Isle de France:
Iean Bullant son tres-humble, & tres-obeissant Seruiteur S.

MONSEIGNEVR, apres si peu de solicitude requise aux ouura-ges à moy commandez par Monseigneur le Connestable, vostre trescher & honoré Pere, decoré de toute vertu: lequel m'a tous-jours occupé & entretenu aux œuures de son chasteau d'Escouën, à fin de ne me consommer en oysiueté, d'autant que la plus part du temps me restoit sans autre occupation, ie me suis employé à re-duire (en telle pratique, que la capacité de mon petit entendement i'a sçeu comprendre, & mesmes en grand volume,) cinq manieres de colonnes, selon la doctrine de Vitruue: c'est à sçauoir Tuscane, Dorique, Ionique, Corinthe & Composite, accompagnées d'au-tres, suiuant chacune son ordre, que i'ay mesurées à l'antique dedans Rome, comme au thea-tre de Marcellus, lequel seuoit decoré d'vn ordre Dorique & Ionique, fort loüez au temple de Fortune virile, auquel il y a vn ordre Ionique: & au Pantheon (autrement dict Rotonde) qui fut iadis enrichy d'vn ordre Corinthe bien estimé: Vray est, Monseigneur, que cét œuure est plus necessaire pour les ouuriers qui trauaillent au compas, & à l'esquierre (pour lesquels ie me suis principalement employé) que pour les grands Seigneurs, qui sont tousiours empeschez aux affaires qui leur suruiennent d'heure à autre, en l'administration de la Republique. Ce neantmoins ie me suis tant asseuré de vostre bonne & vertueuse affection, Monseigneur, en-uers tous les hommes studieux des arts & sciences liberalles, que i'ay bien osé vous dedier, offrir, & presenter ce mien labeur, quelque simple & mechanique qu'il soit. Car quand ie suis venu à rememorer comment mondict Seigneur le Connestable daigna bien tant s'abaisser que de lire vn petit traicté de Geometrie & Horologiographie, que ie luy dediay, comme son tres-humble & obeissant suject: ie me suis du tout asseuré, que vous, Monseigneur, (auquel on voit reluire les vertus d'vn tel & si excelent Pere) vous ne dedaignerez non plus ce mien nou-ueau ouurage, lequel tres-humblement ie vous presente, Monseigneur, qui estes le vray prote-cteur des hommes aymant la vertu. Suppliant vostre excellence, que vostre bon plaisir soit, de le receuoir, d'aussi bonne affection, que ie vous presente vostre tres-humble & tres-obeis-sant seruiteur. Et si tant est, que telle grace me soit faicte, ie consommeray le reste de ma vie en ce que ie cognoistray vous pouuoir estre agreable, & mesmes à prier le Createur pour vostre tres-bonne prosperité & santé, D'Escouën l'an de grace mil cinq cens soixante & quatre.

A ij

IEAN BVLLANT, AVX STVDIEVX D'ARCHITECTVRE, SALVT.

MESSIEVRS, ce que mon petit entendement a sceu comprendre és Liures de Vitruue, conjoinct à ce que i'ay peu pratiquer à l'antique, m'a forcé de m'employer plus hardiment à reduire les cinq manieres de colonnes, qui sont, Tuscane, Dorique, Ionique, Corinthe, & Composite, selon la doctrine dudit Vitruue: suiuans lequel i'ay fait cinq figures de colonnes en difference de hauteur, pour donner plus clairement à entendre quel Retressissement doiuent auoir les principales parties de chacune, comme sont l'Architraue, la Frize & Cornice, eu esgard à ladicte hauteur, & ce en chacune des cinq manieres susdictes. Au moyen dequoy auec facilité chacun pourra bien cognoistre, comme se doit conduire l'ordre dont il se voudra seruir: moyennant que celuy qui en voudra faire son profit ne soit ignorant de perspectiue. Car autrement il ne pourra rien pratiquer à propos, si ce n'est par accident. Et quant aux parties, genres, & symestrie d'icelles, ie me suis deliberé les declarer & traicter suiuant ce qu'en a escrit cés excellent Architecte Messire Leon Bap:tiste Albert, lequel a doctement & amplement deduit toutes ces choses en son septiéme Liure de bien bastir, traduit par Iean Martin Parisien, auquel est deuë grande loüange par les Studieux d'Architecture, pour auoir par luy esclarcy & mis en nostre langage, vn si excellent Liure, & plusieurs autres, desquels vn chacun peut receuoir vn grand contentement. Or Messieurs, ie vous veux bien admettir, que ma principale intention, en ce nouueau ouurage, à esté de trauailler pour les ouuriers (car les hommes Doctes n'ont besoin de mes escrits) afin de leur donner à entendre quel à esté le iugement de nos bons Maistres antiques. Et pour accompagner lesdicts cinq ordres, il m'a semblé conuenable de reduire à mon pouuoir les ordres plus loüez qui se voyent à Rome à l'antique, comme sont vn ordre Dorique, deux ordres Ioniques, deux ordres Corinthes, & vn ordre Composite, suyuant & ainsi que moy mesme les ay mesurez & practiquez auec leur symestrie amplement deduite selon chacun ordre, & adioustant au tout vne si bonne declaration pour chacune figure, que ceux qui ont la practique du compas n'auront besoin d'autre lecture, qui cause que ie ne me suis plus longuement arresté à escrire, comme il faut prendre leur mesure en chacune ordre: D'autant que toutes les figures sont tellement reduistes en grand volume, & diuersifiees en plusieurs sortes, qu'elles ne requierent plus ample & speciale declaration, m'asseurant que le seul compas suffira pour en donner raison & intelligence aux ouuriers. Et qui voudra curieusement chercher auec le Compas, il trouuera que le tout se rapportera selon les regles de ce docte Vitruue. Au surplus, Messieurs, ie vous supplie ne m'imputer à presomption cette entreprise, n'y de m'estimer si temeraire de vouloir corriger les inuentions & ouurages antiques: Car mon intention ne fut iamais que de faire cognoistre les choses qui sont bien ou mal entenduës, desirant par mon labeur donner occasion aux hommes studieux & mieux exercez en cét Art, de nous esclarcir de plus en plus cette noble discipline & regle de Vitruue: Nous recueillir de belles fleurs, desquelles on voit les champs fertilles de ces bons Autheurs estre semez, faire venir en cognoissance de tous vne infinie d'autres inuentions, qui seruiront à la posterité, & ne se monstrer ingrat des dons de grace par eux liberalement receuz, tant de Dieu, que de nature. Quant à moy, ie supplie estre excusé, si n'ayant atteint la perfection que i'eusse bien desiré pour les ouuriers, si i'ay oublié quelque chose en la distribution & mesure de ces ordres, & si ie n'ay si clairement exposé le texte, qu'il ny soit demeuré quelque obscurité, ainsi que de soy mesme il est bien malaysé à entendre. Et si quelque maluueillant me voudra blasmer pour cela, ie luy prie de mettre le different aux hommes Doctes, & se force de mieux faire, à fin que les choses soyent entenduës de mieux en mieux à vn chacun. Il vous plaira doncques, Messieurs, prendre en bonne part mon bon vouloir en ce peu de practique que Dieu m'a donné moyen de vous declarer, pour vous en seruir, si besoin est, lequel ie prie en faire la grace à ceux qui le desirent, D'Estouen l'an de grace mil cinq cens soixante & quatre.

ADVERTISEMENT
AVX LECTEVRS.

POvr rendre plus claire intelligence aux Ouuriers, à ceste seconde impression, Ie me suis employé (Messieurs) à tout ce qui m'a esté possible, de ce qui me sembloit estre demeuré obscur & caché aux figures de ce mien petit labeur: & aussi à dire verité, quand quelque œuure est faicte, il est facile à tous de cognoistre les fautes, mais difficile, sinon a peu de les amender. Qui est la cause que pour plus faire paroistre la distribution & mesure de chacune ordre de colonne, ie me suis mis en deuoir (de ce peu de pratique que Dieu m'a donné,) d'augmenter mon œuure de cinq autres ordres de colones, ayant chacune toute leur partie de symetrie, & mesure deduite amplement, tant par figures, que par escrit: Monstrant en chacune ordre par Alphabet, comme se doiuent prendre les mesures de toutes les parties de chacun membre. Et ainsi sera bien facile de venir en cognoissance aux ouuriers de leur mesure & principalle partie de chacun membre des plus belles & commodes: & aussi pour euiter le difforme mal conuenable, comme verrez aux figures que i'ay augmenté & corrigé en ce que i'ay peu. Et quant aux chapiteaux desdictes colonnes, de ceux qui sont reduictz en grād, ilz ont les fueilles assez mal refendues & cõtournées pour estre suiuies selon l'antique. On ne peut pas donner le garbe à la taille du bois, côme à la taille du cuiure, qu'on peut faire plus nettement. Au surplus, Messieurs, i'oseray dire ce, qu'il ne s'en trouuera aucune mode inuentée de nouueau, que l'on puisse à bon droict estimer en maiesté, en ordonnance de leurs mēbres, symmetrie, & en consonance de mesure, comme sont les cinq ordres de colonnes, que nous ont laissé de leurs inuentions ces antiques & doctes Architectes, tant par escrit que par œuure, qui se voit encores à l'antique. Et suis en ceste opinion, qu'il n'est possible d'y adiouster, ny moins diminuer, en varieté de leurs ordres & symetrie, sans vne grande difformité de leurs consonance & mesure. Ie me sentirois grandement heureux, de pouuoir imiter quelque peu ces excellents ouuriers, qui nous ont laissé de si belles œuures. Aussi ie vous veux bien aduertir, Messieurs, que ie me veux attribuer d'auoir approché si parfaictement, & poly mon petit œuure, qu'il n'y puisse estre demeuré encores aucune tache de roüilleure, tant aux figures qu'à la lettre. Parquoy ie supplie tous Lecteurs & studieux d'architecture de vouloir prendre en bonne part ce que i'en ay faict, pour s'en seruir si besoin est.

L'IMPRIMEVR, AV LECTEVR:

LECTEVR Beneuolle, ayant descouuert à Paris ce petit Tresor caché depuis quatre vingt années, & l'ayant en possession: Ie n'ay voulu te cacher ce Talent, ainsi que ceux qui le possedoyent en leurs mains, ains ie luy ay voulu faire voir le iour, sçachāt qu'il y couroit de l'Intherest public, pour l'embellissement & Structure des beaux bastiments de France. C'est pourquoy ie l'ay voulu mettre souz la presse, afin que tu puisse iouyr des fruits qui se peuuent recueillir de tels antiques ouurages, en estant priué a cause du petit nõbre qui en auoit esté fait & de l'excez du prix qui en estoit la cause principale: Tu le receuras donc d'aussi bon cœur que ie te le presente, Esperant en bref te mettre entre les mains les œuures de Philibert de l'Orme (estant possesseur de toutes les figures qui sont en icelles, ainsi que du Vitruue) N'estant icy qu'vn petit eschantillon de la feruëur que ie porte à ceux qui se delectent en telle science. Et si tu y rencontre quelque deffaut, ie te supplie humblement l'excuser: D'autant qu'vne faute est si tost passée souz l'œil, que les Impressions des plus excelents liures du monde n'en sont pas guarantis, Ce qu'attendant de ta prudence & bon iugement. Ie demeure à iamais ton humble Seruiteur.

D. FERRAND.

TVSCANE. DORIQVE. IONIQVE.

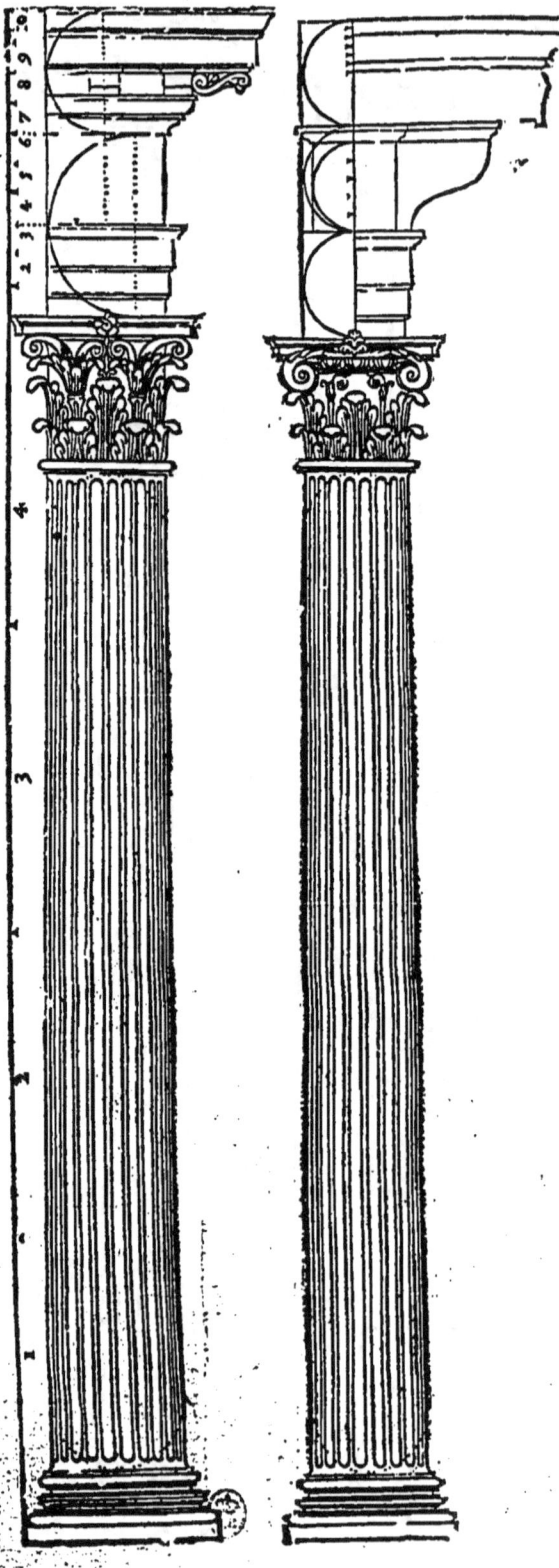

CORINTHE. COMPOSITE.

LA premiere & plus ancienne colonne, qui est plus forte & qui resiste le plus au temps qui consomme & deuore tout, fut appellée Dorique: Premierement inuentée d'vn Prince nōmé Dorus fils d'Hellen & d'Optique la Nymphe: il regna jadis en Achaye, & dominoit toute la Peloponese. Ce Prince édifia en Argos (ville fort ancienne) vn Temple à la deesse Iuno, lequel de fortune fut fait à la mode que nous disons Dorique. Apres en d'autres Citez d'Achaie en furent bastis de semblables, n'estant encores trouuée la raison des symetries. Mais apres que les Atheniens par les responces de l'Oracle d'Apollo en l'Isle de Delphos, eurent (auec le commun consentement de toute la Grece) mené pour vne fois en Asie treize troupes, ou colonnies de nouueaux habitans, & à chacune ordonné certains Ducs ou Capitaines pour les gouuerner: la souueraine authorité fut donnée à Ion fils de Xuthus & Creüsa, lequel ce mesme Dieu Apollo auoit en ses Oracles aduoüé pour son fils. Cestuy-là prit la charge de conduire ses colonnies en Asie, où il occupa incontinent les frontieres de Carie, & y bastit des Citez magnifiques, comme Ephese, Milete, Myunte (qui depuis fut abysmée en Mer, & de laquelle iceux Ioniens annexerent à ladite Milete le temporel, & les choses sacrées) Priene, Samos, Teos, Colophon, Chius, Erithrée, Phocée, Clazomene, Lebede, & Melite; qui par le commun accord de ces Citez, fut aussi entierement destruite, par guerre signifiée à iour prefix, à l'occasion de l'arrogance de ses habitans: puis en son lieu par l'intercession du Roy Attalus, & de la Royne Arsinoé, la ville de Smyrne fut receuë entre les Ioniănes. Ayant donc les citoyēs de ces citez chassé à force d'armes les Cariēs & Lelegues, les victorieux appelerēt la cōtrée Ionie, du nō de leur souuerain.

TVSCANE. DORIQVE.

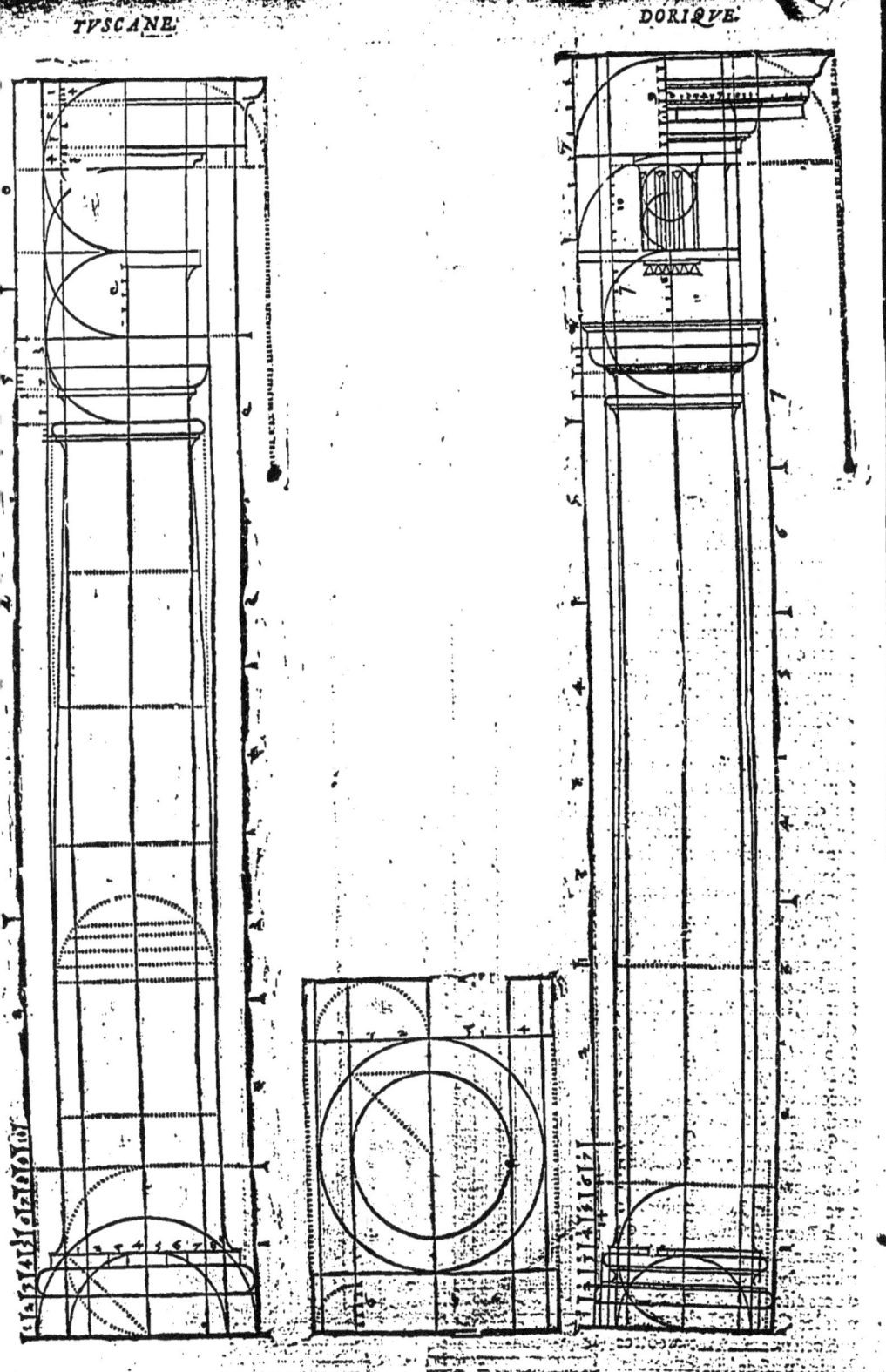

DORIQVE SELON LA DOCTRINE DE VITRVVE.

puis y edifierent aucuns Temples pour honorer les Dieux immortels, & singulierement Apollo Panionius, l'edifice duquel fut conduit à la semblance de celuy qu'ils auoiēt veu en Achaie, & pour cette raison le nommerent Dorique.

Or est-il que quand ils y voulurēt dresser des colomnes, ces bonnes gens ne sçachans quelles symetries ils leurs deuoient donner, ils prindrent leurs mesures dessus le corps humain, & trouuerent que depuis l'vn de ses costez iusques à l'autre, c'estoit la sixiesme partie de sa longueur: & que depuis le nombril iusques aux reins, cela faisoit vne dixiesme: Chose que nos expositeurs des sainctes lettres ayant bien obserué, estimerent que l'Arche faite au temps du Deluge, fut comprise sur la figure de l'homme. Et peut estre que les ouuriers qui vindrent puis apres, ordonnerēt que les mesures d'icelles, leurs colōnes seroiēt faites en sorte, que les vnes auroiēt six fois la hauteur de leur empietement, & les autres dix. Mais par apres aduertis par vn instinct naturel, né en l'entendemēt de la personne (par lequel les conuenances s'aperçoiuent, ainsi qu'auons dit) que d'vn costé si grande espoisseur de colōnes, & d'autre si grāde greslété, estoient mal seantes, rejettetēt toutes les deux susdictes manieres: & à la fin iugerēt qu'entre ces deux extremitez (ou excez) gisoit la seance & bonne grace d'icelles colōnes telles qu'ils la cherchoient: & pour ce faire en premier lieu suiuirēt les

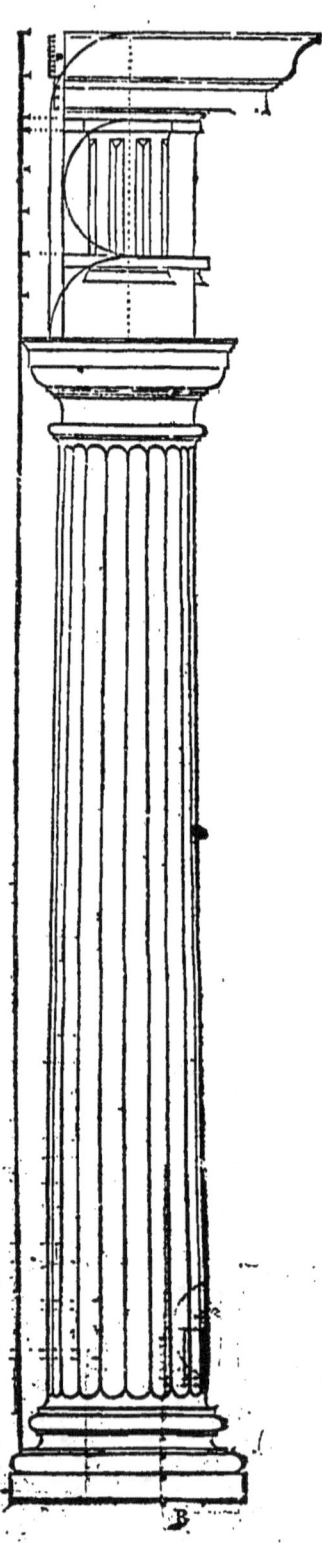

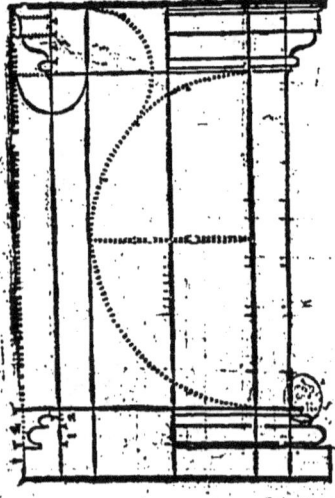

DORIQVE SELON LA DOCTRINE DE VITRVVE.

Arithmeticiens, joignant ensemble ces deux extremitez, qui faisoiēt seize, puis partirēt par la moitié la somme toute entiere, qui leur fit voir par évidence, que le nombre de huict estoit également distant dudit six, & du dix : puis ensuiuāt cela donnerēt à la longueur de la colonne huict fois le diametre de la baze, & la nommerent Ionique. Apres pour r'abiller l'ordre Dorique appartenant aux edifices de grosse masse, ils firent le mesme. Car le nōbre de six fut par eux adjousté auec ce huict, si qu'il en proceda quatorze, lequel se diuisa en parties esgalles, qui furēt sept pour chacune, & l'vn de ceux-là se donna au bas de la tige Dorique, pour en sextupler la hauteur. Finalement pour proportionner les plus gresles colonnes qu'ils nommerēt Corinthiēnes, ils assemblerēt le huict des Ioniques, auec le dix assigné à cét ordre, & cela donna dixhuict: qui fut aussi party en deux, si bien que c'estoit neuf pour moitié, lequel nombre fut appliqué à la hauteur du corps de la colonne, multiplié par soy en son empiétement. Ainsi les Ioniques eurent de long huit fois le diametre de leur baze: les Doriques sept: & les Corinthiēnes neuf. Voila cōme la colōne Dorique fut premierement formée sur la proportion de l'homme.

DES

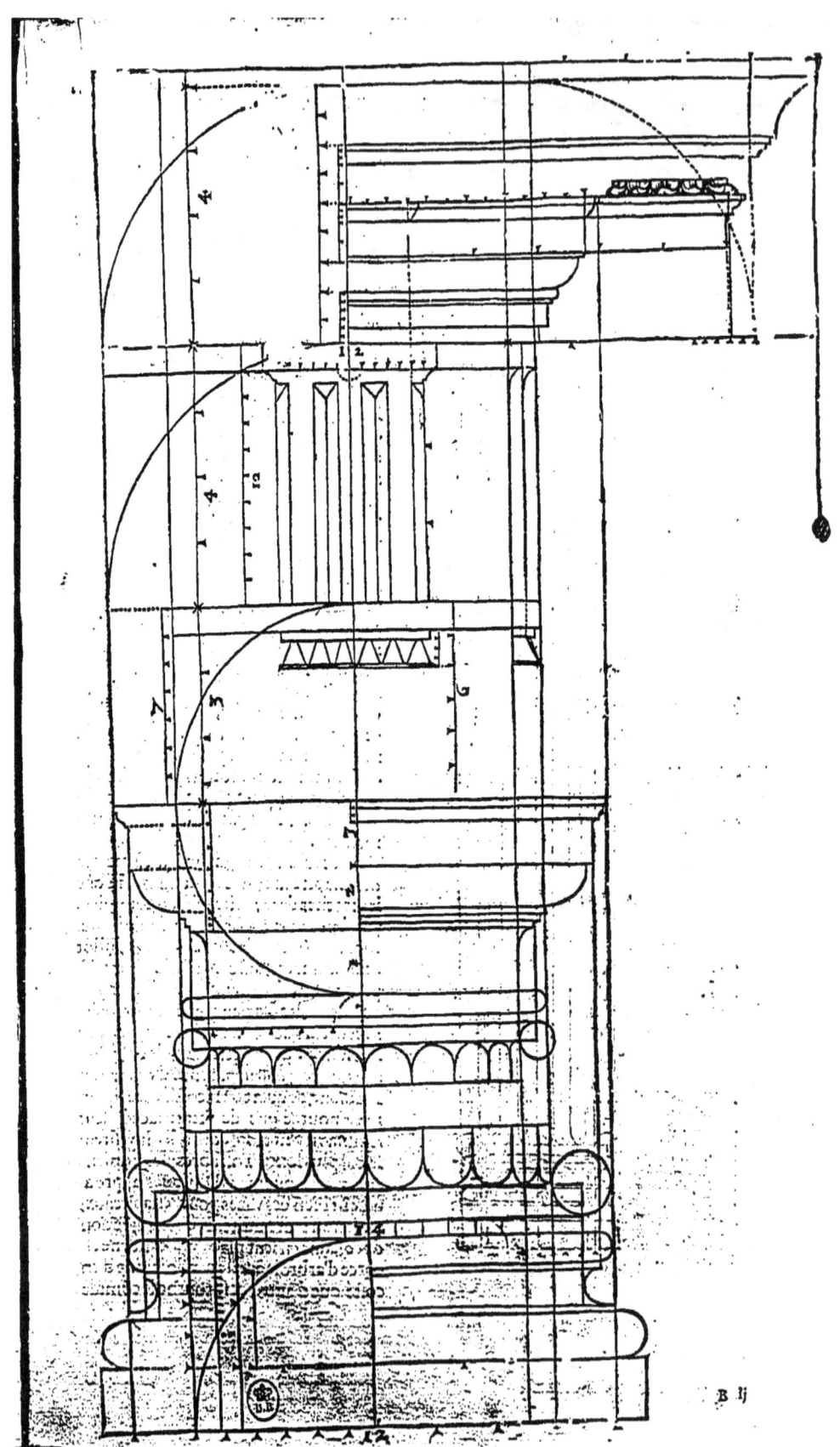

Cet Ordre Dorique est en vn Arc Triomphal, qui se voit à present à vingt sept milles de Rome.

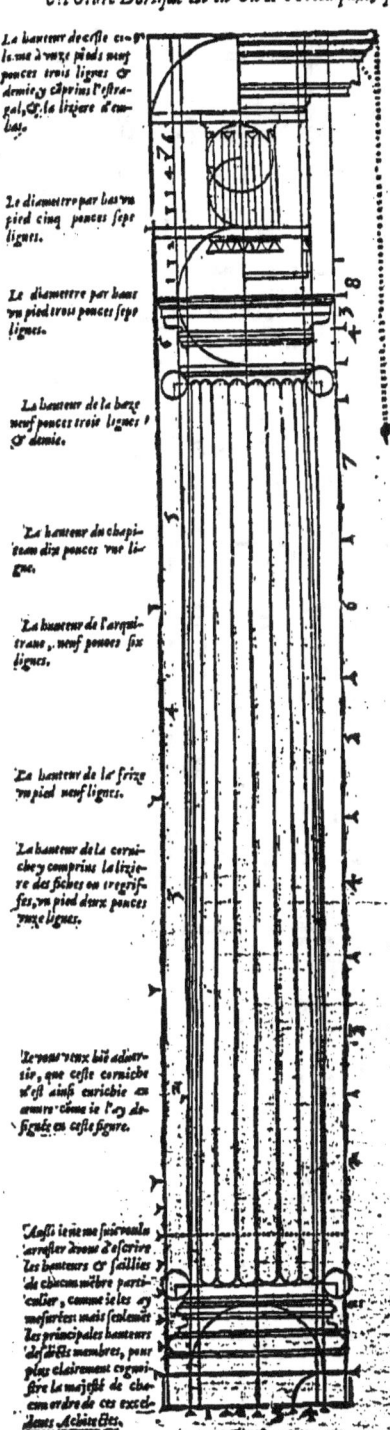

La hauteur de ceste colomne d'onze pieds neuf pouces trois lignes & demie, comprins l'estragal, & la lisiere d'embas.

Le diametre par bas vn pied cinq pouces sept lignes.

Le diametre par haut vn pied trois pouces sept lignes.

La hauteur de la baze neuf pouces trois lignes & demie.

La hauteur du chapiteau dix pouces vne ligne.

La hauteur de l'arquitraue, neuf pouces six lignes.

La hauteur de la frize vn pied neuf lignes.

La hauteur de la corniche, y comprins la lisiere des sobes ou tregrisses, vn pied deux pouces vne ligne.

Ie vous veux bien adusertir, que ceste corniche n'est ainsi enrichie en œuure, comme ie l'ay designée en ceste figure.

Aussi ie ne me suis voulu arrester auant d'escrire les hauteurs & saillies de chacun membre particulier, comme ie les ay mesurées: mais seulement les principales hauteurs desdits membres, pour plus clairement cognoistre la majesté de chacun ordre de ces excellents Antiquitez.

DES PARTIES D'VNE CO-
lonne: Ensemble des Chapiteaux, & de leurs genres.

Vand on a mesuré les interualles, il faut dessus y asseoir les colonnes qui doiuent soustenir la couuerture. Et certes, il y à grande difference entre colonnes & pilastres, mesmes encores aux couuertures, à sçauoir si elles sont par dessus recouuertes d'arches ou d'architraues: car sans doute lesdictes arches & pilastres sont propres aux theatres, & pareillement aux Basiliques, icelles arches ne sont pas hors d'estime. Mais en tous les excellens ouurages de Temples, l'on n'y a point veu iusques à present portiques autres que trauonnez ou planchez.

Nous parlerons donc maintenant des parties de la colonne. Premierement il y a le plinthe d'enbas surquoy s'assied la baze, dedans laquelle se met la tige, apres le chapiteau, plus l'architraue, en qui viennent à poser les bouts des soliueaux armez d'vne lisiere ou bande platte de moulure, & encores par dessus tout cela, gist la cornice, qu'aucuns nomment coronne. Or ie commenceray par la deduction des chapiteaux, à cause que ce sont ceux qui font le plus varier les colonnes: mais auant que d'en parler, ie prie ceux qui imprimeront cét ouurage, qu'ils mettent le nombre tout au long, & ne veillent rien abreger par chiffres, ny autre maniere.

La necessité a print aux anciens à mettre des chapiteaux sur les colonnes, afin que les arreches des architraues ou sommiers puissent poser dessus & s'y conioindre. Mais au commencement c'estoit vn billot de bois quarré, difforme & de mauuaise grace. Que si nous voulons nous croire aux Grecs, les Doriens furent les premiers inuenteurs de faire quelque ouurage à l'entour, pour vn petit adoucir ce billot, afin que cela eust apparence d'vn vaze arrondissant, couuert d'vn couuercle quarré. Et pource que, de prime face il leur sembla vn peu trop court, ils luy firent le col plus long. Tost apres les Ioniens ayāt veu les ouurages Doriques approuuerent bien ces vazes pour chapiteaux, mais non leur nudité, ny ceste adjōction de cols: en leur place y mirent vne escorce d'arbre laquelle pendoit tant d'vn costé que d'autre, & se tournoit comme

ORDRE DORIQVE.

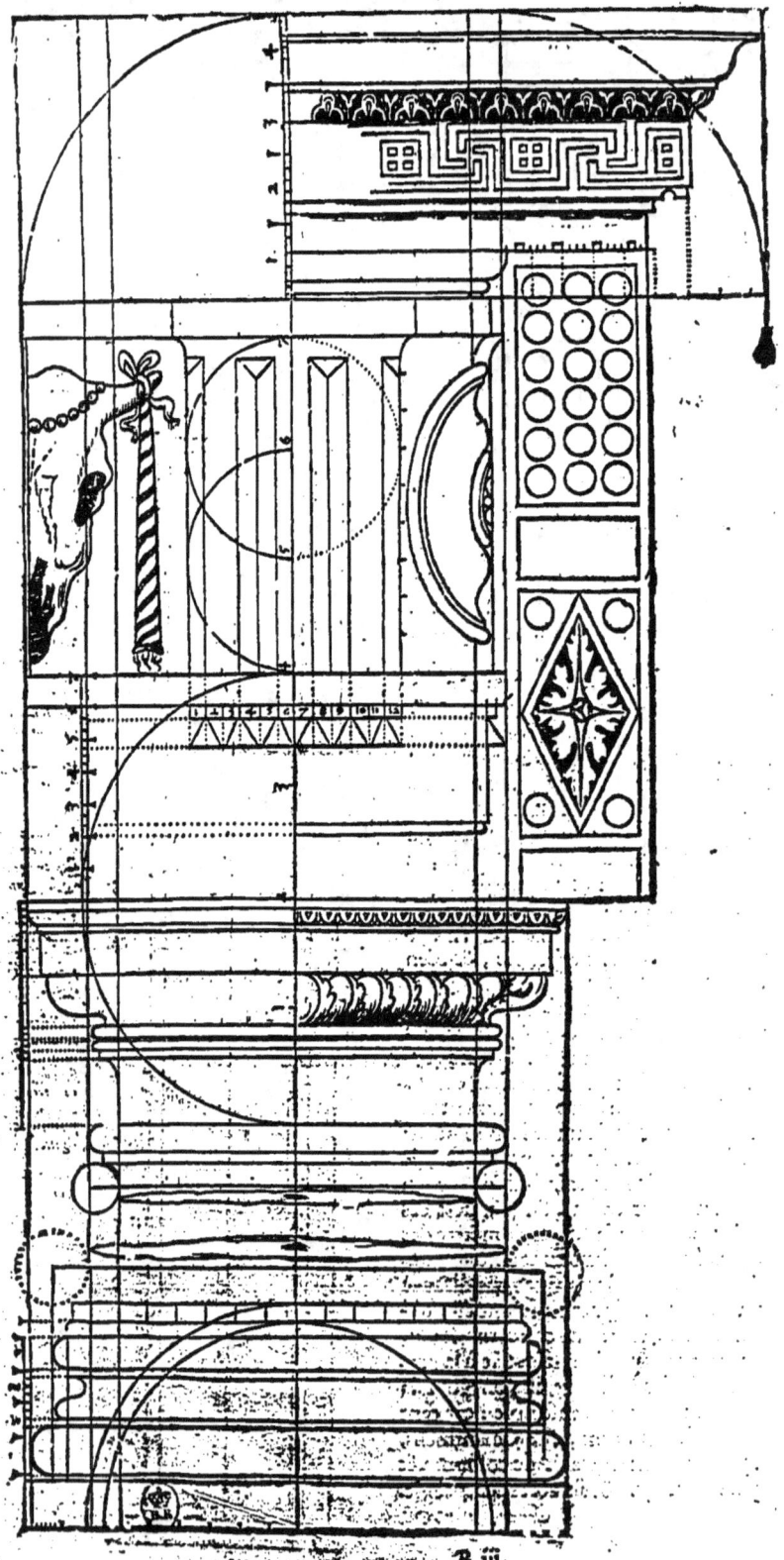

Cet Ordre Dorique est au Theatre de Marcellus, à Rome, fort loüé des bons Architectes.

Anse, pour enrichir les costez de leur vaze. Consequemment les Corinthiens succederent, au moins vn ouurier d'entr'eux nommé Calimaque, lequel ne fit comme les precedens des vaisseaux euasez, mais se seruit d'vn esgayé & de bonne hauteur, reuestu de fueilles tout autour, pour autant que cela luy pleut, l'ayant veu ainsi sur le sepulchre d'vne ieune fille, où d'auanture estoit percruë vne herbe dite Acanthe, autrement Branque Vrsine, laquelle reuestoit tout le corps du vaisseau. Trois sortes de chapiteaux furent donc inuétées, & receuës en vsage par les bons ouuriers de ce teps là. Ce nonobstant ie trouue que le Dorique auoit esté long-temps au parauant pratiqué entre les Ethrusques. Mais ie ne m'arresteray à si peu de chose, ains ie déduiray ces trois, sçauoir le Dorique, le Ionique, & le Corinthien.

D'où estimeriez vous que soit procedé le grand nombre des chapiteaux de formes differentes qui se voyent tous les iours en plusieurs ouurages. Quant à moy, ie suis d'aduis qu'il n'est venu que des bons esprits qui se sont trauaillez pour inuenter des nouueautez: toutesfois quoy qu'ils ayent pû faire, il ne s'est trouuée aucune mode qu'on puisse estimer, si ce n'est vne que i'ose bien nômer Italienne, à fin qu'on ne pense que toute la loüange d'inuention soit deuë aux estrangers: Sans doute ceste mode a meslé auec la ioliueté Corinthienne, les delices Ioniques: & en lieu des anses pendantes, à mis des volutez ou cartoches, tellement qu'il s'en est fait vn œuure singulierement agreable, & bien approuué entre tous.

Maintenant pour venir aux colonnes, ie dy que pour leur donner grace, les Architectes ont voulu que souz les chapiteaux Doriques fussent mises des tiges portantes en leur empietement vne septiesme partie de toute leur lōgueur: les Ioniques eussent vne neufiesme, & les Corinthiennes leur huitiesme en diametre par en bas. Souz toutes ces colonnes, leur plaisir fut de mettre des bazes égalles en hauteur, toutesfois differentes en moulures. Que vous diray ie plus? tous ces inuenteurs ont esté dissemblables en ce qui concerne les lineamens des parties: mais quát à la proportion des colonnes, ils sont pour la pluspart conuenus ensemble: car tant les Doriens, Ioniens, que Corinthiens approuuerent les traicts de colonnes, & pareillemét ce sōt-ils accordez ensemble.

La hauteur de ceste colonne à de haut vingt deux pieds 9 pouces six lignes, y cōpris l'astragale auecques la plinte d'embas.

Ceste colonne n'a point de hersée comme vous voyez, de diametre par les deux pieds vne pouce vn ligne. Laduenir par haut deux pieds que tre pouces six lignes.

La hauteur du chapiteau vn pied cinq pouces six lignes.

La hauteur de l'arquitraue vn pied deux pouces vne ligne.

La hauteur de la corniche, y comprise la frise des festōs ou trigliphé deux pieds neuf pouces quatre lignes.

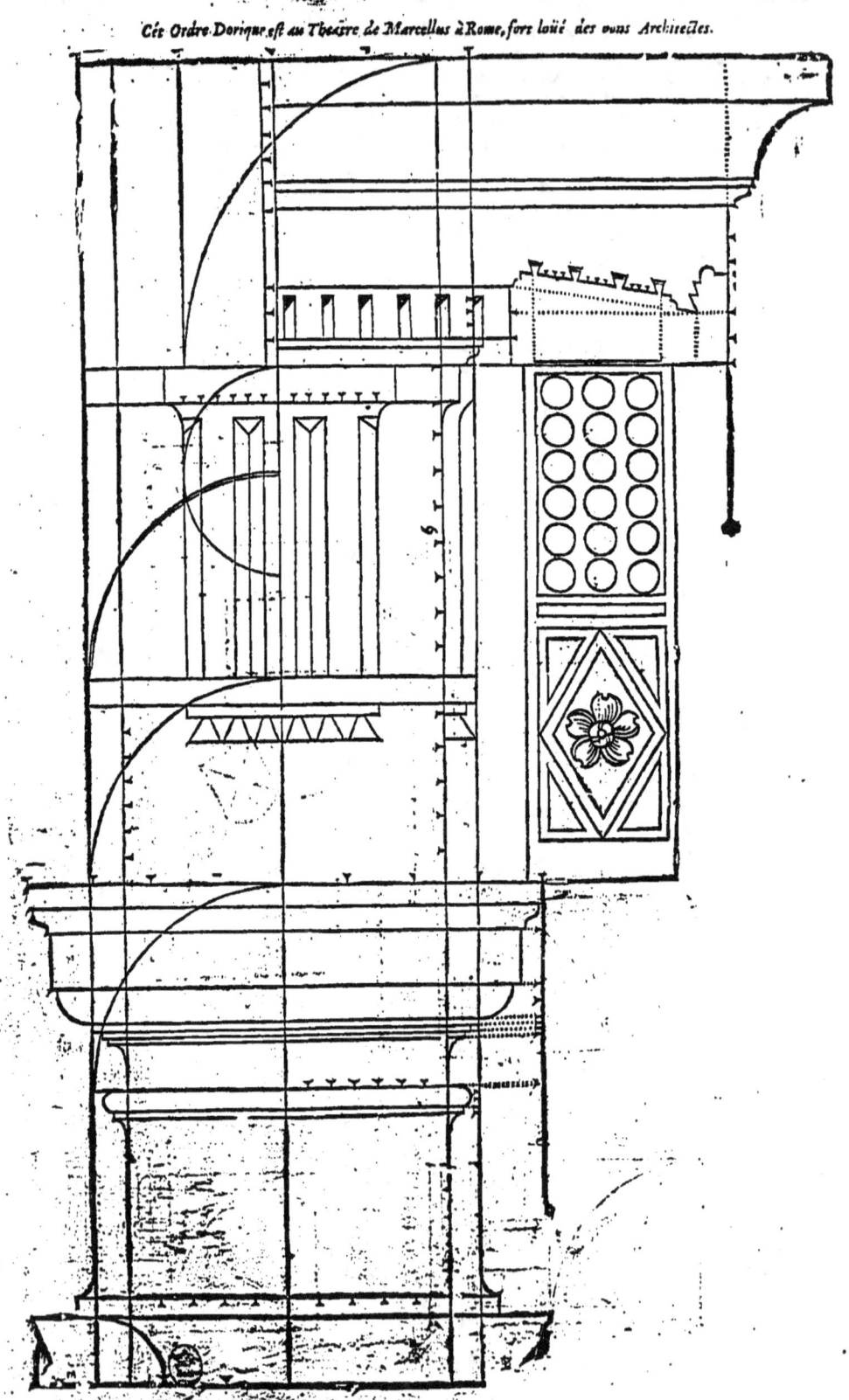

Cet Ordre Dorique est au Theatre de Marcellus à Rome, fort loüé des vrais Architectes.

D'autres, pource qu'ils entendoient que les choses veües de loin (& par maniere de dire) quasi comme d'vn œil lassé, se monstrent moindres qu'elles ne sont, ordonnerent par meure deliberation, que les colonnes hautes ne fussent pas si menuës par haut que les plus courtes: & à cette cause fut fait que le diametre de l'empietement, (si la tige doit auoir quinze pieds de longueur) seroit party en douze diuisions égalles, dont il en faut donner les vnze au bout d'enhaut, & non point dauantage. Mais si elle est de quinze à dix neuf pieds, il conuient partir le diametre de bas en treze, & en donner les douze en haut. Plus si elle porte de vingt à trente pieds, ce diametre de l'empietement doit auoir dix-huit parties, & le bout d'amont seize. Apres si elle est de trente à quarante pieds, il faudra diuiser le diametre en quinze, & en bailler les treze au bout d'enhaut. Outre si elle monte de quarante à cinquante, le diametre d'enbas sera party en huict modules, dont le bout d'enhaut en aura sept, & ainsi des autres: car il se faut ranger à ce que tant plus la colonne est longue, plus doit elle estre grosse par haut. Et certes tous les Architectes se sont accordez à cela: Toutesfois mesurant les bastimens antiques, i'ay trouué que ces reigles n'ont pas esté touliours iustement obseruées. Et neantmoins ie les ay faicts selon les reigles de Vitruue, comme vous verrez cy apres par les figures au dernier fueillet du liure.

DES LINEAMENS DES COLONNES EN TOVTES LEVRS PARTIES;

Ensemble des baxes, auec leurs moulures, bozelz, armiles, ou anneaux, frizes, ou lataftres, petits quarrez, taillouers, membres ronds, filets ou petits quarrez, nasselles, goules droittes, & goules renuerfees, que l'on dict doucines. Puis nous monftrerons à chacune ordre de Colonne comme il faut donner leurs proportions & diminutions de toutes leurs parties, ayant leurs ftilobates à chacune ordre, comme il se voit par les figures, clairement notté en chacun ordre.

E recommenceray en cet endroict à parler des lineamens des Colonnes: Ie prendray entre les fortes de colonnes, celle dont les anciens auoiét coustume de se seruir plus communémét en bastimens publiques, & ceste-là sera moyenne entre les plus grandes ou plus petites, c'est à sçauoir de trente pieds de haut, dont ie diuiseray le diametre du bout d'embas en neuf parties toutes egalles, & en donneray huict à celuy du bout d'en haut: ainsi sera la proportion gardée comme de huict à neuf, que l'on nomme sesquioctaue: puis ie feray par esgalle proportion; que le diametre du rapetissement par haut se rapportera à celuy de bas; qui est (comme dict a esté) de huict à neuf: car autant en a la plante.

Derechef, i'accorderay ce diametre du bout d'enhaut, auec celuy auquel la tige se comence à diminuer, & en feray vne sesquiseptiéme: puis ie viendray aux autres lineamens des parties, pour dire en quoy & comment ils different.

Les moulures de la baze sont, le plinthe, le bozel, & la nasselle. Iceluy plinthe est vne platine quarrée mise en la partie de bas, comme pour soustenir le faix, laquelle ie nomme lataftre, à raison que de tous costez elle s'estend en largeur. Les bozelz sont ainsi que gros anneaux de chaine, sur l'vn desquels s'assied ou plante la tige de la colonne, & l'autre pose sur le plinthe. La nasselle est vn canal creux mis entre ces bozelz, comme seroit la concauité d'vne poulie.

Maintenant entendez que toute la raison de mesurer les parties, a esté prinse sur le diametre de l'empietement de la colonne, ainsi l'instituerent les Doriques: Leur plaisir fut de donner de haut à toute la baze, la iuste moitié du diametre bas de la colonne: En ceste baze ils voulurent le lataftre ou plinthe large en quarré, de mesure telle; qu'il portast vn diametre & demy tout entier de l'empietement, ou pour le moins vn diametre & vn tiers: Apres ils diuiserent la hauteur de la baze en trois parties, & en donnerent l'vne à l'espoisseur de ce lataftre ou plinthe, & par ainsi toute la hauteur d'icelle baze fut triple à l'equipollent du lataftre, la hauteur duquel pareillement se rendit triple au respect de toute la baze. Apres ils diuiserent le reste de la baze en quatre, & en donnerent vne au bozel de dessus: puis encores partirent ils en deux ce qui demeuroit entre iceluy bozel & le lataftre, autrement plinthe: & en baillerent l'vne au bozel de bas, le residu à la nasselle constituée entre deux. Ceste nacelle à en ses extremitez deux petits quarrez comme lizieres, à chacun desquels fut donné vne septiesme partie de la largeur à elle assignée, le demeurant est encaué.

Or ay-ie dit qu'en tout bastiment, quel qu'il soit, l'on doit soigneusement prendre garde à ce que iamais rien ne se porte à faux, ains que tout ce qu'on met l'vn sur l'autre, ayt correspondance au massif. Et certes il y aura du faux, si le rond en a plomb et mis contre à la face de quelque moulure, treuué en pendant du vuide entre luy & les autres choses qui feront au dessouz. Cela fit que les ouuriers antiques, voulans cauer ce creux de la nasselle, n'allerent iamais plus en profond que là où deuoit correspondre le massif de la charge.

Les bozelz auront de saillie vne moitié auec la huictiesme partie de leur espois: & quant à celuy de dessouz, sa circonference ou rondeur s'estendra des quatre costez sur les viues arestes du lataftre le supportant.

Voila comment les Doriques se gouuernerent en cet endroict, chose que les Ioniens approuuerent: mais leur volonté fut de doubler les nasselles, & entre deux y mirent des astragales ou anneaux: par ainsi donc leurs bazes eurent de hauteur le demy diametre de l'empietement de la colonne, & diuiserent ceste hauteur en quatre; dont ils en donnerent vn à l'espois du lataftre, & de large vnze quarts en tous sens: au moyen dequoy l'on peut voir que toute la hauteur de leur susdicte baze portoit quatre, & la largeur vnze. Le reste de ceste hauteur, non compris le lataftre, ils le diuiserent en sept parties, & en donnerent les deux à l'espoisseur du bozel de bas, puis encores mesurerent le demeurant de la Baze en trois: dequoy la tierce de haut fut baillée au bozel de dessus, & les deux au dessouz distribuées tant aux nasselles que astragalles qu'ils firent par ceste raison. A sçauoir que l'espace d'entre iceux bozelz seroit diuisé en sept parties, desquelles on en donneroit vne à chacun des anneaux, & le reste l'appliqueroit par esgales portions aux deux nasselles. Puis quant aux saillies des membres ronds, ces Ioniens les disposerent ainsi que les Doriques mesmes, en creusant ces nacelles, iamais ne

C

ORDRE IONIQVE SELON LA DOCTRINE DE VITRVVE.

ORDRE IONIQVE SELON LA DOCTRINE DE VITRVVE.

les firent aller plus en profond que la ligne perpendiculaire des parties posant dessus. Il est vray, qu'aux petits quarrez ils donnerent à chacun vne huictiesme partie de la largeur de la nasselle. Toutesfois encor se trouua il des ouuriers entr'eux, lesquels diuiserent la hauteur de la baze en seize, non comprins en ce le lataftre, & en donnerent quatre au bozel de bas, & trois à celuy de dessus: à la nasselle inferieure trois & demie, & autant à la superieure: le residu estoit pour les petits quarrez. Voyla certes commēt les Ioniens se gouuernerent en cét endroict.

Puis les Corinthiens approuuerent l'vne & l'autre de ces bazes, à sçauoir la Dorique & la Ionique, mesmes en vserent ordinairement en leurs ouurages: Voire qui plus est, en toutes les particularitez des colonnes, ils n'y changerent sinon le chapiteau. Aucuns disent que les Ethruriens ne faisoient en leurs bazes le lataftre ou plinthe quarré, mais tout rond: Ce nonobstant, ie n'en trouuay iamais parmy les œuures des antiques, bien est-il, qu'aux temples ronds, principalement aux portiques ou promenoërs qui les enuironoiēt, iceux nos peres auoyent accoustumé de faire leurs bazes, de sorte que les plinthes continuoyent à vn mesme niueau, comme s'ils eussent voulu donner à entendre que cestuy-là deuoit estre vn perpetuel subject pour tenir les colōnes en leur hauteur esgalle. Chose, qu'à mon aduis, ils firent, pource

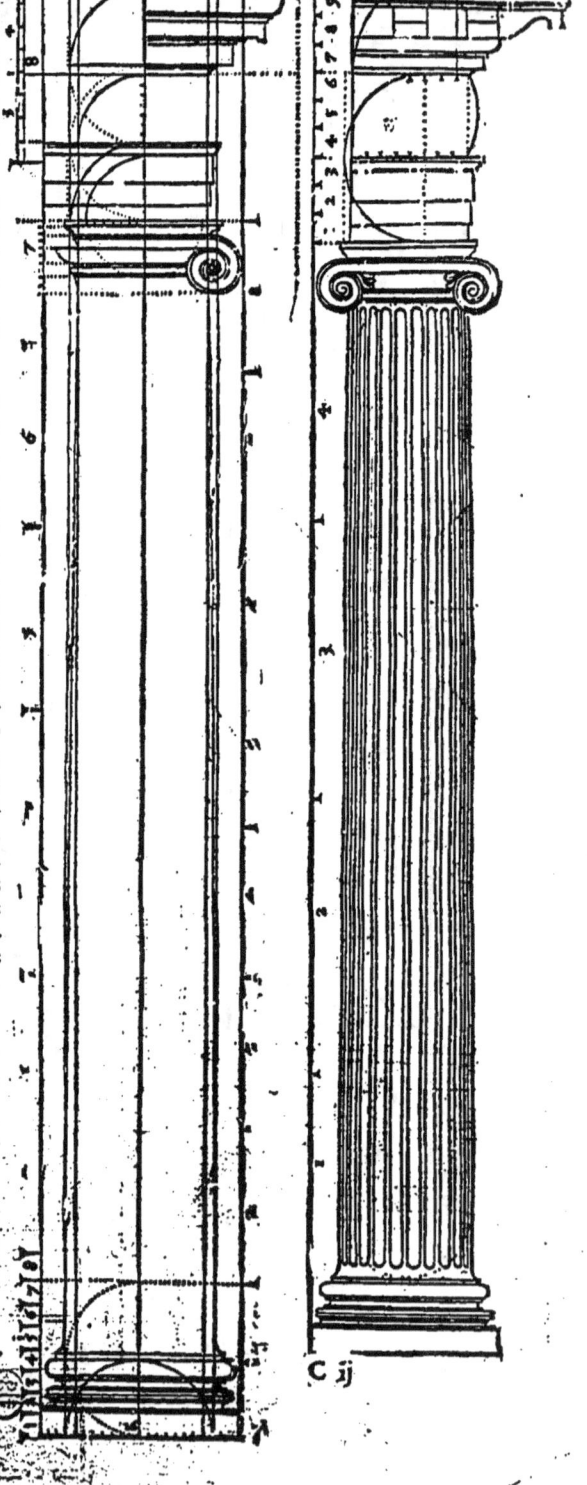

C ij

IONIQVE SELON LA DOCTRINE DE VITRVVE.

qu'il leur sembloit que les membrures quarrées ne conuenoient pas bien auec les rondes.

Il ne sera hors de propos de traicter briefuement de la grace conuenable à toutes ces moulures, dequoy les ornemens particuliers se font. Elles se nomment en premier lieu, la couronne, le tailloër ou tuyleau, le bozel ou membre rond, le fillet ou petit quarré, la nasselle ou canal, la goule droicte & la goule renuersée, que l'on nomme vulgairement doucine. Or chacune de ces moulures est vn lineament de telle nature qu'il se iette aucunement en dehors, mais par diuerses façons de faires & qu'ainsi soit, le traict de la couronne represente la lettre latine L. & n'est point d'autre sorte que le petit quarré, sinon qu'elle est plus large. Le tailloër se rejette beaucoup plus en dehors qu'icelle platte bande.

IONIQVE SELON LA DOCTRINE DE VITRVVE.

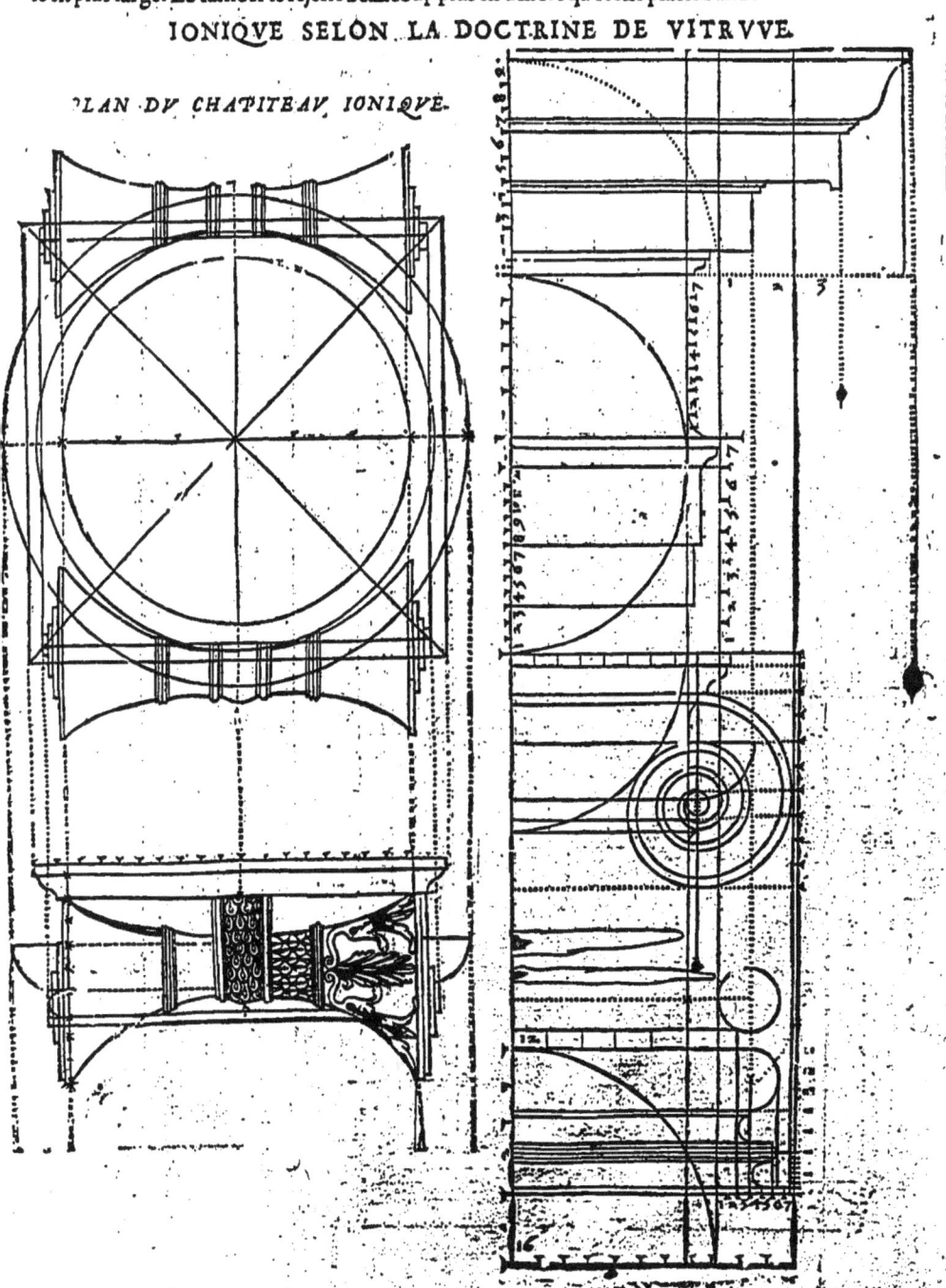

PLAN DV CHAPITEAV IONIQVE.

IONIQVE

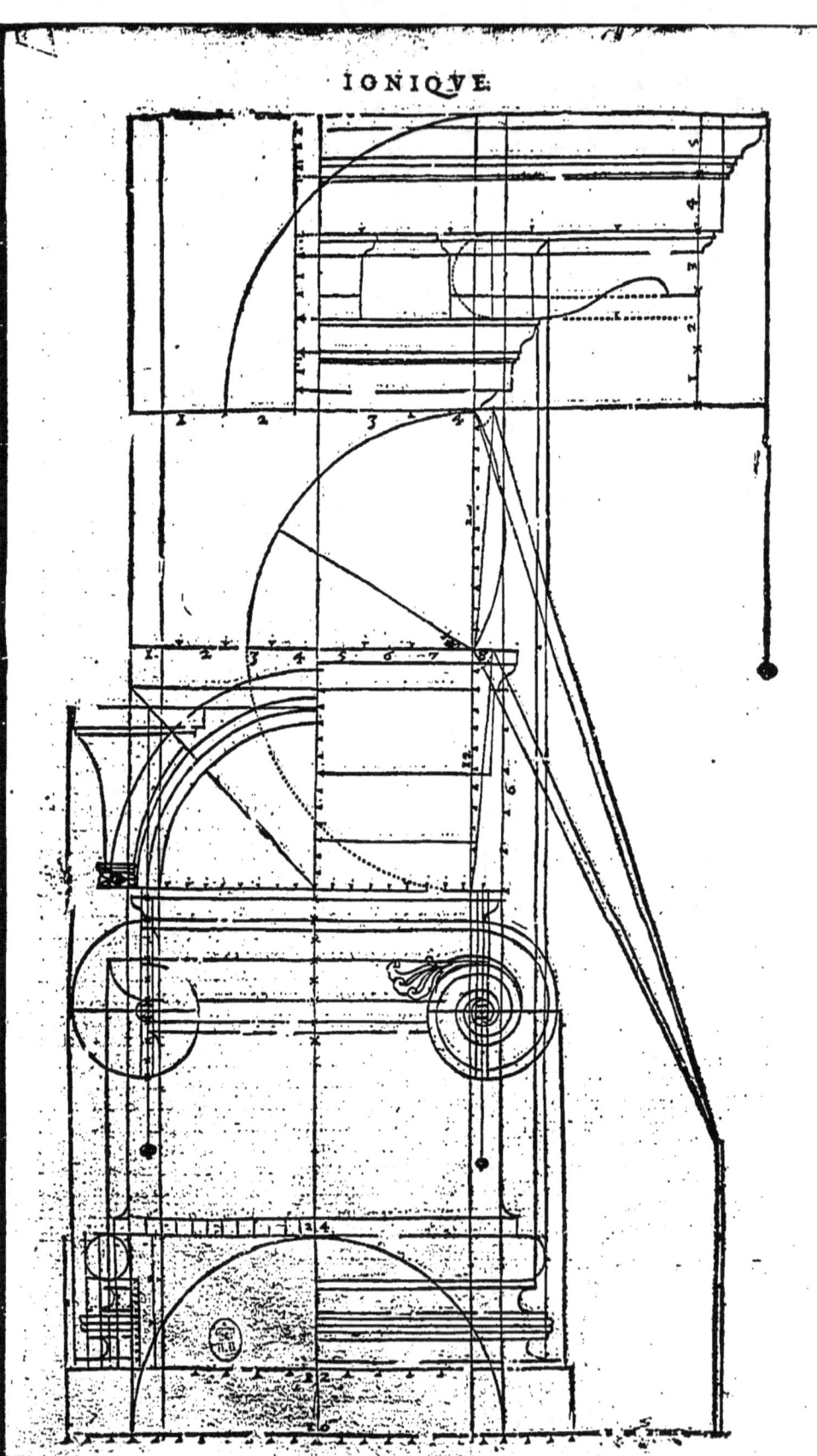

Quant au bozel, i'ay esté en doute si ie le deuois nommer Lyerre, à raison qu'il s'attache en faisant sa saillie, & est la figure de son forget semblable à vn C, mis au dessouz la lettre, cõme vous pourrez voir : Le petit quarré est aussi pareil à vne estroite liziere, & quand de C. se met à rebours dessouz la lettre L. ainsi que le pouuez voir figuré : il fait vn canal ou nasselle : mais s'il aduient que souz cette lettre L. on applique vne S. en la mode que ie vous monstre : cela se peut dire goule droicte, & goule renuersée, autrement gozier, consideré qu'il a toute la fa-çon d'vn gozier d'homme. Mais si on la met dessous L. gisante à l'enuers en ceste sorte, : cela pour la semblance du ployement s'appellera vnde, ou doucine. Dauantage les particularitez de ces membrures sont, ou toutes plaines, ou taillées à demy bosse : car sur la corniche platte on y met des cocquilles, des oyseaux, ou des lettres, suyuant le plaisir du Seigneur qui faict bastir. Aussi on y fait des dentilles, la raison desquelles est, que leur largeur porte iustement la moitié de leur hauteur, & le vuide d'entre deux ayt deux mesures de la largeur partie en trois. Le ru-dent ou bozel se fait à ouales, ou bien se recouurent de fueilles. Et si c'est à ouales, aucunes-fois sont les œufs tous entiers, & aucunesfois couppez par le bout d'en haut. Sur la liziere ou platte-bande, au dessouz on y met des billettes ou colanes, comme de perles enfilées. Mais quãt à la doucine du tailloër ou couuercle, iamais ne se reuest sinon de fueilles : mais le petit quar-ré se fait tousiours tout plain. Voyla certes quelle est la raison pour conjoindre & approprier ces moulures ensemble. Et faut necessairement que celles qui sont dessus, ayent tousiours plus de saillie que les autres de bas. Aussi est à noter que lesdits petits quarrez separent ces membru-res les vnes d'auec les autres, & à bien dire, leur seruent de ligne viue, qui est la forme superieu-re de chacune particularité. Mesmes aussi quand on les void de front, ils adoucissent & distin-guent les entretailleures des ouurages : parquoy raisonnablement leur est donné en largeur la sixiesme partie du membre à qui on les adjoint, voire fussent dentilles, ou ouaſles : mais si c'est en doucine, on leur baille volontiers sa troisiesme partie.

Ceste colonne Dorique, y cõprins la stilobate & toutes ses parties, soit diuisé en douze : vne d'icelles sera le diametre du troncq de la colonne, puis la douziesme d'en haut A. C. soit di-uisée en six, reste vnze diametres, & cinq d'icelles parties du diametre A. C. Pour lesdites hau-teurs de la colonne : La verge de la colonne, y comprins la baze & chapiteau, a sept diametres de hauteur, cõme est cy deuant dict au texte. Aucunes à l'anticque sept & demie, autres huict, selon les lieux & endroits qu'ils seront appliquez. Pour auoir le diametre, elle se diuise en au-tre maniere comme la Dorique du deuxiesme fueillet : la hauteur se diuise en sept, sans y com-prendre l'astilobate. Puis vne d'icelles soit diuisée en sept parties, cinq & demie pour le diame-tre du troncq de la colonne par bas, comme voyez par la figure. La mesure de l'astilobate se fera en ceste maniere, trois diametres du troncq de la colonne, sera la hauteur de l'astilobate, diuisez la hauteur de la stilobate en sept parts, vne part sera pour la baze, vne pour la coronice de la stilobate. Partissez le diametre marqué A. en quatre parties, deux d'icelles auec le diame-tre sont la largeur de la stilobate, comme voyez sur le diametre A. Puis soit diuisé la baze au poinct B. en deux parties, vne pour le plinthe, l'autre soit diuisé en trois, deux pour le tore, la tierce pour le fillet : l'autre baze marquée au poinct C. soit aussi diuisée en deux parties, dont l'vne sera le plinthe, la seconde diuisée en deux, dont l'vne partie soit donnée au tore d'embas, Et l'autre soit diuisée en trois, deux pour la tore, la tierce pour le fillet : chacune saillie soit en son quarré. La coronice de la stilabate au poinct D. soit diuisée en cinq parties, l'vne pour l'a-stragale, deux pour la coronice, & deux pour la plinthe, qu'il faut diuiser en trois, vne pour la petite cymaise de dessus le plinthe. Qu'il faut encores diuiser en trois, deux pour la petite sime, vne pour le fillet au poinct D. La baze de la colonne qui se pose sur la stilobate, est du de-my diametre du troncq de la colonne de bas : la hauteur soit diuisée en trois, vne partie pour le plinthe, le reste depuis le plinthe soit party en quatre, vne partie soit donnée au tore de haut, depuis le plinthe iusques au tore de haut, soit diuisée en deux parties égales, vne sera donnée au tore d'ebas, l'autre au trochille. Entre les deux tore soit diuisé en sept parties, deux d'icelles seront données aux deux petits quarrez ou liziere, l'vne pour le haut, l'autre pour le bas. La li-ziere du petit quarré de l'empietement de la colonne se fera en ceste maniere. Partissez le dia-metre en quatorze parties : prenez la moitié pour la largeur, & l'autre moitié pour la saillie, & le residu. La saillie de chacun membre se fera ainsi qu'il est noté en la figure du prophile de la baze marquée au poinct A. au cinquiesme fueillet.

MESVRE DE PORTE DORIQVE CONVENABLE POVR TEMPLES.

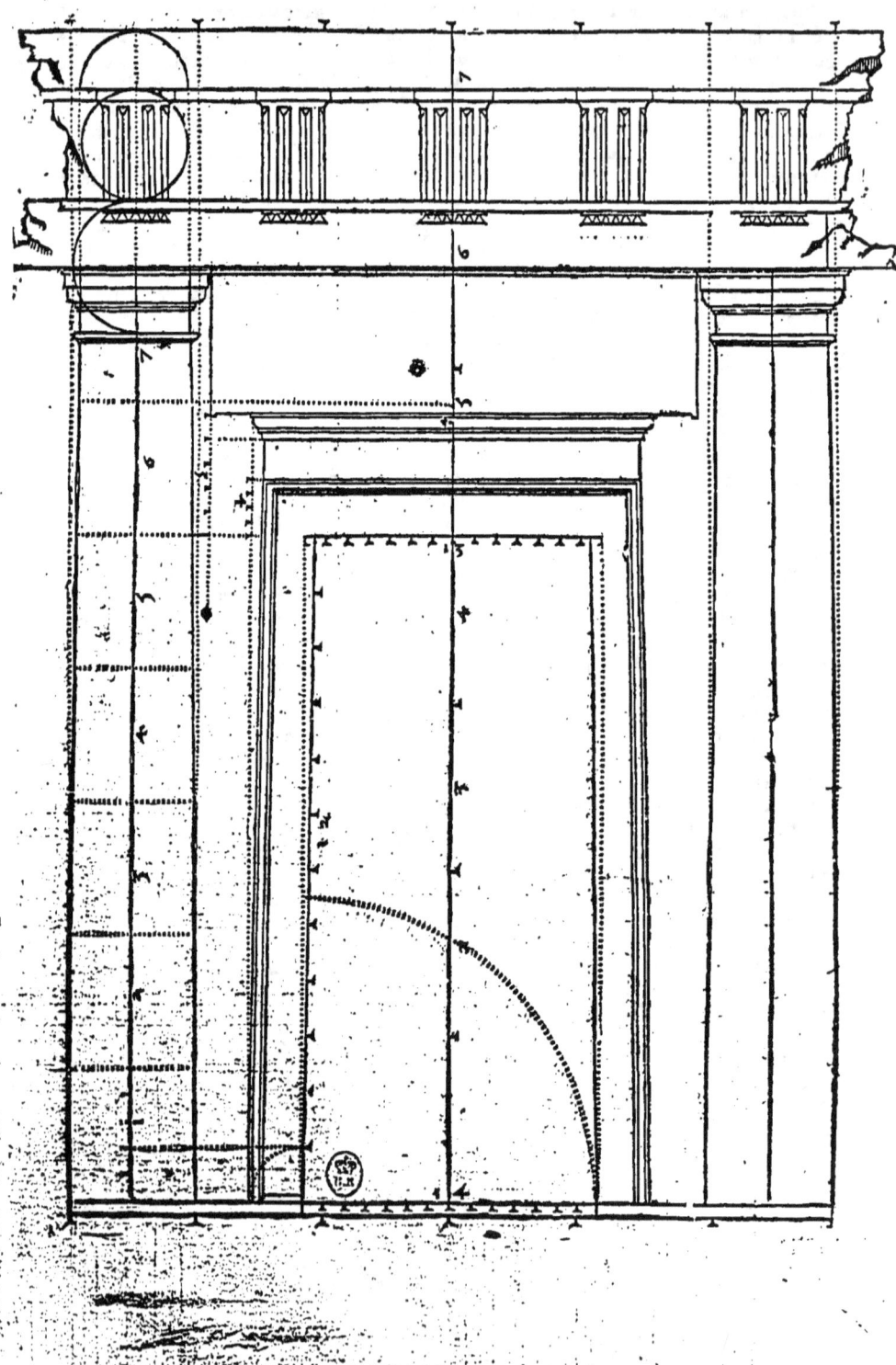

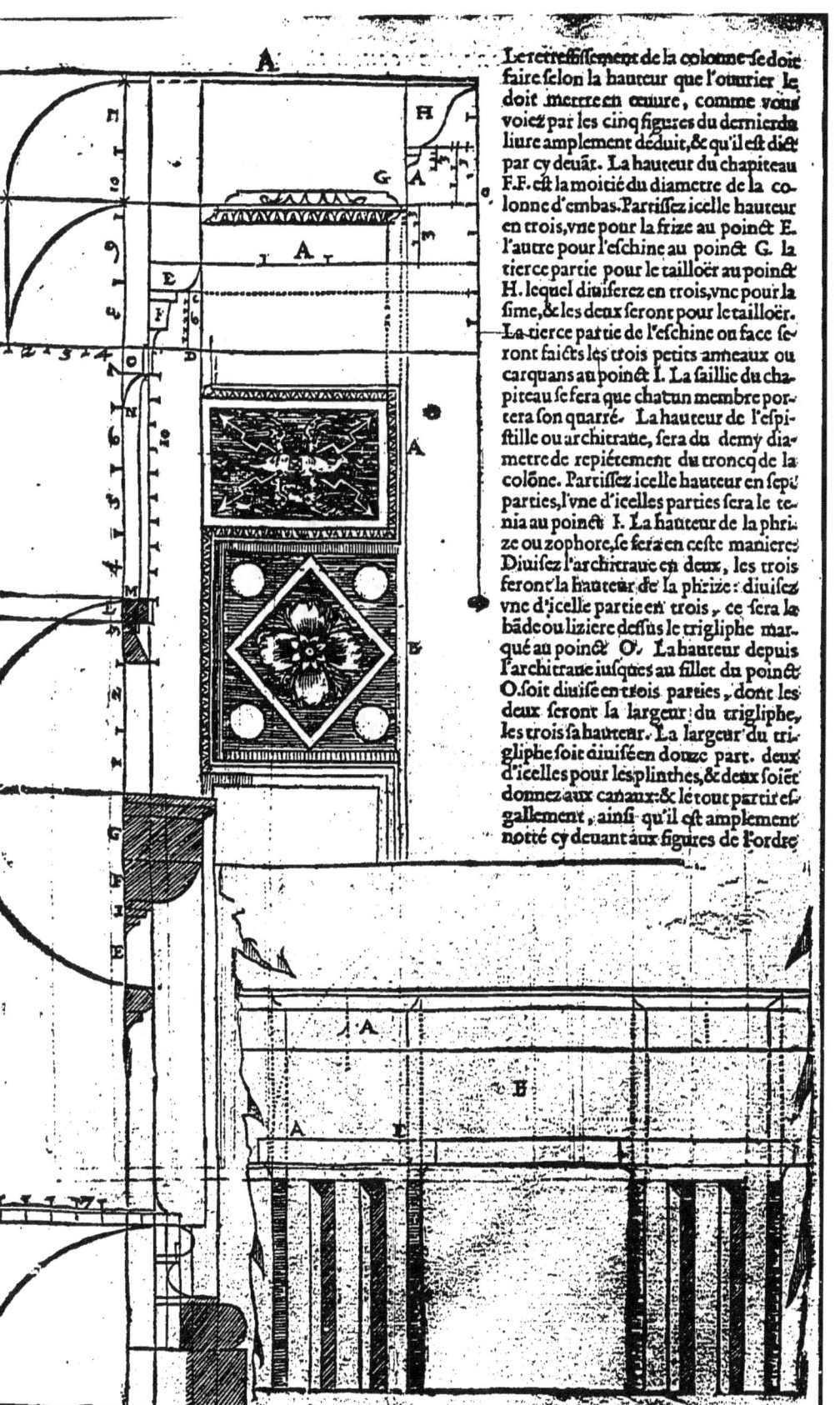

Le retressissement de la colonne se doit faire selon la hauteur que l'ouurier le doit mettre en œuure, comme vous voiez par les cinq figures du dernier liure amplement deduit, & qu'il est dict par cy deuãt. La hauteur du chapiteau F.F. est la moitié du diametre de la colonne d'embas. Partissez icelle hauteur en trois, vne pour la frize au poinct E. l'autre pour l'eschine au poinct G. la tierce partie pour le tailloer au poinct H. lequel diuiserez en trois, vne pour la sime, & les deux seront pour le tailloer. La tierce partie de l'eschine ou face seront faicts les trois petits anneaux ou carquans au poinct I. La saillie du chapiteau se fera que chacun membre portera son quarré. La hauteur de l'espistille ou architraue, sera du demy diametre de repietement du troncq de la colõne. Partissez icelle hauteur en sept parties, l'vne d'icelles parties sera la tenia au poinct I. La hauteur de la phrize ou zophore, se fera en ceste maniere: Diuisez l'architraue en deux, les trois feront la hauteur de la phrize: diuisez vne d'icelle partie en trois, ce sera la bãde ou liziere dessus le tripliphe marqué au poinct O. La hauteur depuis l'architraue iusques au fillet du poinct O. soit diuisée en trois parties, dont les deux seront la largeur du tripliphe, les trois sa hauteur. La largeur du tripliphe soit diuisée en douze part. deux d'icelles pour les plinthes, & deux soiet donnez aux canaux: & le tout partir esgallement, ainsi qu'il est amplement notté cy deuant aux figures de l'ordre

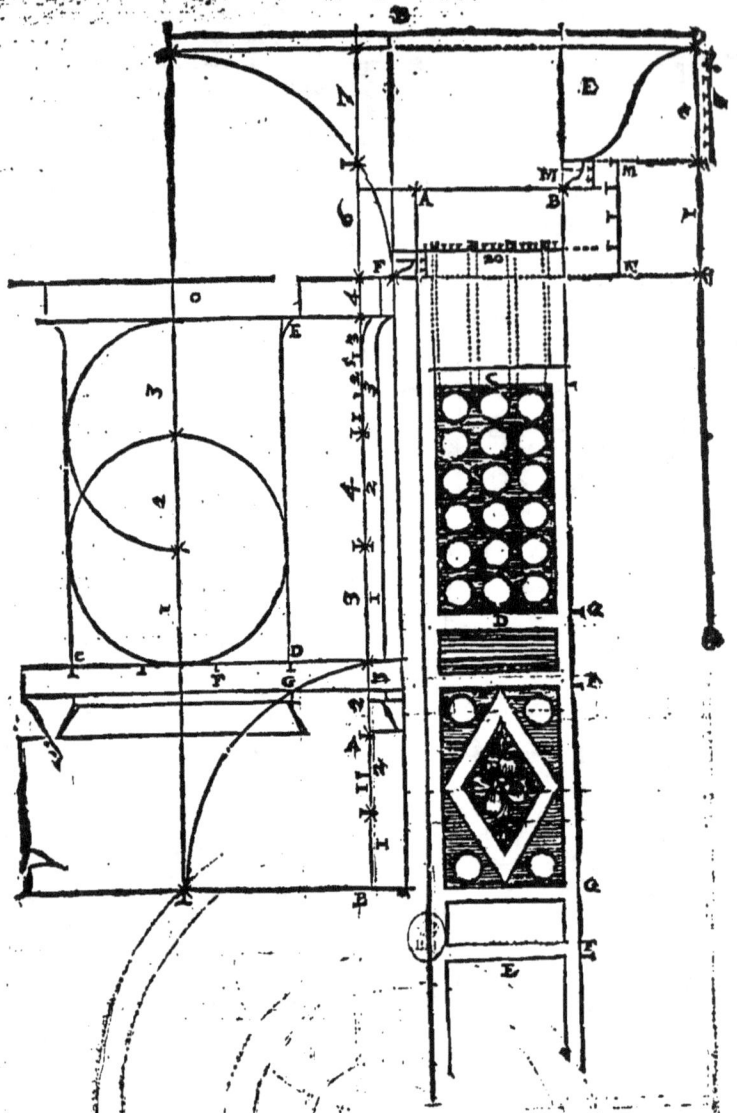

Dorique du quatriesme fueillet. Puis diuisez la hauteur de l'architraue en six parties, vne d'icelles sera donnée à la hauteur des guttes qui sont pendues au dessouz du trigliphe, diuisez icelles guttes en quatre parties, l'vne d'icelles sera le fillet, dont elles dépendent. La cornice sera de la hauteur de l'architraue: icelle hauteur soit diuisée en deux parties, la premiere M.N. soit diuisée en quatre parties, vne pour la sime M, deux pour la couronne, l'autre partie du residu est pour la sime F. qui est posé sur la bande ou liziere du Zophore: la seconde partie se donne à la sime E. qu'il faut diuiser en sept parties, l'vne d'icelles parties est pour le fillet, ou liziere dessus la sime B. la hauteur de la sime soit fait en quatre pour sa saillie. La hauteur de l'architraue soit diuisée en trois parties, deux d'icelles marque A.B. feront la saillie de la couronne A.B. Pour l'enrichissement du plat-fons pendant sur iceux trigliphes: la saillie d'icelle couronne A.B. soit diuisée en vingt parties, deux soyent données aux bandes ou lizieres, quatre d'icelles parties pour les guttes, ou petit rod, que la longueur d'iceux petits rods soit de la largeur d'vn trigliphe. C.D. le reste de l'enrichissement qui doit estre entre iceux trigliphes: soit prins la hauteur de la frize au poinct D.E. pour la longueur. Les deux petits quarrez longuets, à chacun bout de la poincte du rombe ou lozenge, soit faict d'vne tierce partie de la largeur d'vn trigliphe F.G. comme vous voyez par la figure presente.

D

La coronice enrichie de ses mutilles ou modiglions, se fait d'vne autre mesure que la precedente. Partissez l'architraue en trois parties, quatre d'icelle partie seront pour la hauteur de la frize: la coronice aura pareille hauteur: la hauteur de la frize soit diuisée en dix parties, l'vne d'icelles sera la bande ou liziere dessus le trigliphe au poinct O. Le tenia & legurtes, petit fillet dessouz iceluy trigliphe, se fera de pareille mesure cy deuant dict, la hauteur de la coronice soit diuisée en neuf parties, dont les deux d'icelles parties se donneront aux faces F. de dessouz l'eschine E. ou tore, qu'il faut diuiser en six au poinct C. D. vne d'icelle pour le fillet ou liziere, trois pour la face de dessouz, deux pour l'autre face inferieure, vne partie des neuf sera donnée au tore E. deux aux mutilles A. ou modiglions: deux à la couronne G. dessuz les modiglions: deux autres d'icelle partie à la sime H. Puis diuisez iceux modiglions en trois, vne partie sera pour la petite sime qui est sur iceux mutilles, que partirez encores en trois, vne pour le fillet, le residu pour la petite sime. Le fillet ou liziere dessus la sime sera de telle mesure qu'il est cy deuant dict. La saillie ou projecture d'iceux mutilles, se fait de la troisiesme partie de la hauteur de la frize, à prendre du poinct M.N. La face d'iceux mutilles marquée au poinct A. se fera de la largeur des deux herettes des deux demy canaux du trigliphe, comme vous voyez par la figure A.E. Le plat fons pendant sur iceux modiglions enrichy des sagettes de foudres & rozasses entre les mutilles, sera de telle mesure, qu'il ne passera la largeur d'iceux modiglions, comme vous voyez par la figure marquée A.B.

DES CHAPITEAVX DORIQVE, IONIQVE, CORINTHE, ET ITALIQVE.

E retourne maintenant aux chapiteaux, & dy que les Doriens firent le leur aussi haut seulement que la baze, laquelle hauteur ils diuiserent en trois parties, dont la premiere fut donnée au tailloër, la seconde au vaze ou balancier, & la tierce à la frize ou gorgerin du chapiteau estant souz ledict vaze. La largeur de ce tailloër eut d'estenduë en son

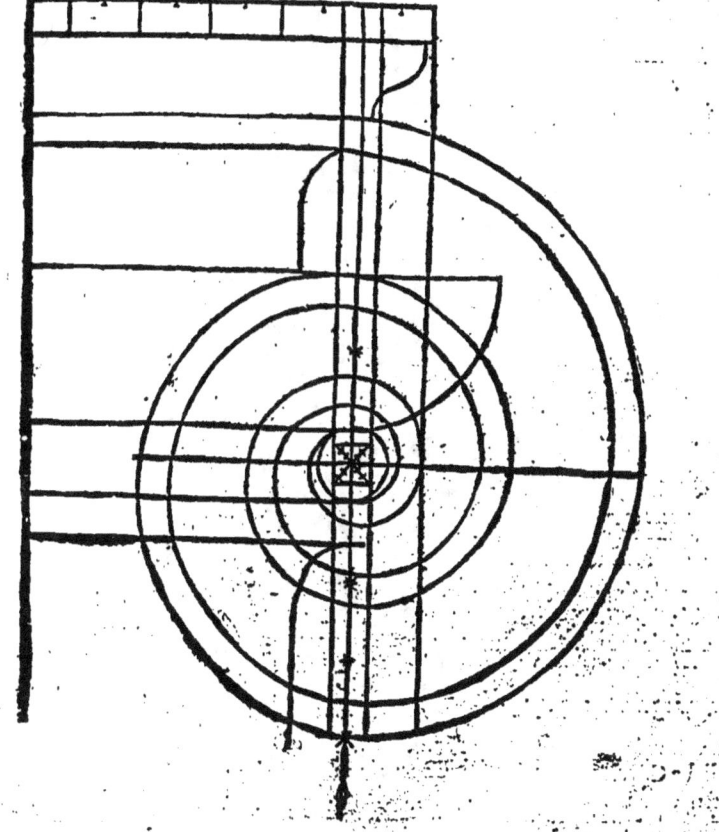

CETTE ORDRE DORIQVE EST AV TEMPLE DE FORTVNE VIRILE

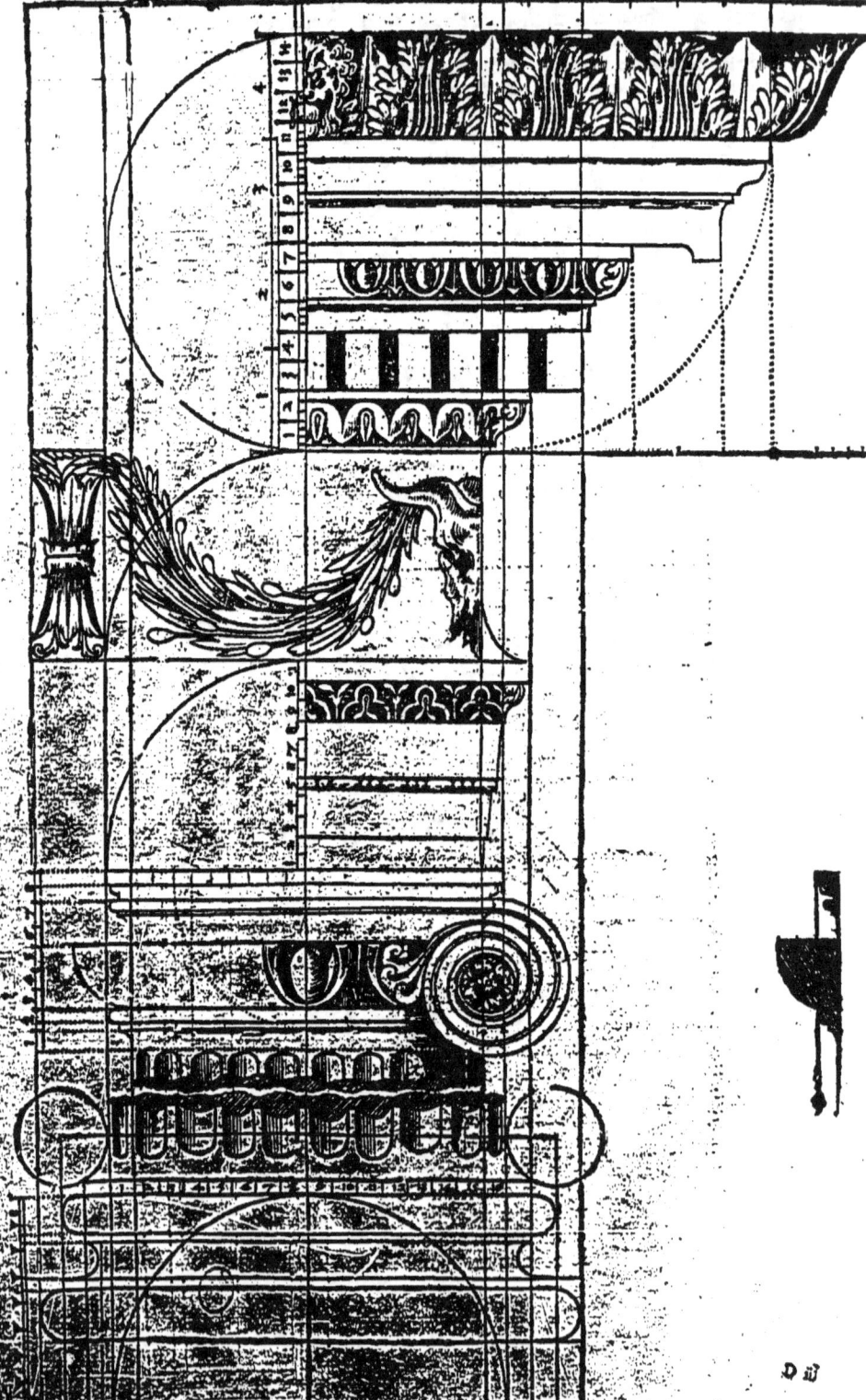

Mais pour venir à celuy de Corinthe, sa hauteur comprend le diametre tout entier du bout du bas de la colonne: & il la faut diuiser en sept parties égalles, dont l'vne se doit donner à l'espoisseur du tailloër ou la tastre, & les autres six restantes au vaisseau, le fond duquel se rapportera iustement au nu de la colonne par haut, non comprins en ce le gorgerin, qui doit auoir autant de saillie que son extremité se rapporte à la grosseur de la colonne par bas. La largeur du tailloër doit auoir dix modules d'estendué, dont il faut tailler en biais les cornes de tous les quatre coins, seulement d'vn demy module, qui n'est pas ainsi qu'aux tailloërs des autres chapiteaux: car ceux-là sont formez entierement de lignes droictes, mais lesdits de Corinthe, dont nous traictons presentemét, se cambrent en dedans, de sorte que leur concauité se reduit au bord du vaisseau qui doit poser sur le nu de la colône. La cymaise de ce tailloër emporte seulement vne tierce partie de son espoisseur, & ses moulures sont semblables à celles du gorgerin que nous mettons au bout de haut d'vne colonne. La platte-bande & le petit quarré ceignent le vaisseau qui est à deux hauteurs de fueillage, en chacun desquels il y a huit fueilles, dont celles du premier sont de deux modules en hauteur, & autant portent les secondes: le reste de la mesure est donné aux vrilles qui sortent hors les gousses de ces fueilles & montent contremont iusques au bord du vaze au dessouz du tailloër. Le nombre de ces vrilles est seize, sçauoir quatre de chacun costé ou face du chapiteau, où elles s'entortillent de bonne grace, deux à droict, & deux à gauche, mesmes se iettent en dehors en façon de volute ou limasse, huict souz les cornes du tailloër, & huit souz les rosaces: Mais celles-là se ioignent, & font ainsi qu'vne Cartoche double. Ces rosaces dont ie viens de parler, semblent sortir du vaze, & n'excedent iamais l'espoisseur du tailloër, ains les y voit-on de front iustement contre les my-lieux, comme si elles estoyent plaquées. Le bord du vaze qui represente vne liziere ou platte-bande, se void tout à l'entour du rod, si ce n'est où les vrilles le cachent. Toutefois il faut estimer que ce bord est comprins en la mesure. Les crespelures des fueillages doiuent auoir cinq ou sept doigts de distance de l'vn à l'autre, & leurs contournemens de haut se doiuent reietter en dehors, & pendre contre bas d'vne demie partie de module. Et en verité c'est vne belle chose & digne d'estre obseruée, tant en la refente des fueilles de ce chapiteau Corinthien, qu'en toutes autres entre-taillures que les traicts soyent cauez bien en profond. Et voyla comment se doit conduire l'ouurage de Corinthe.

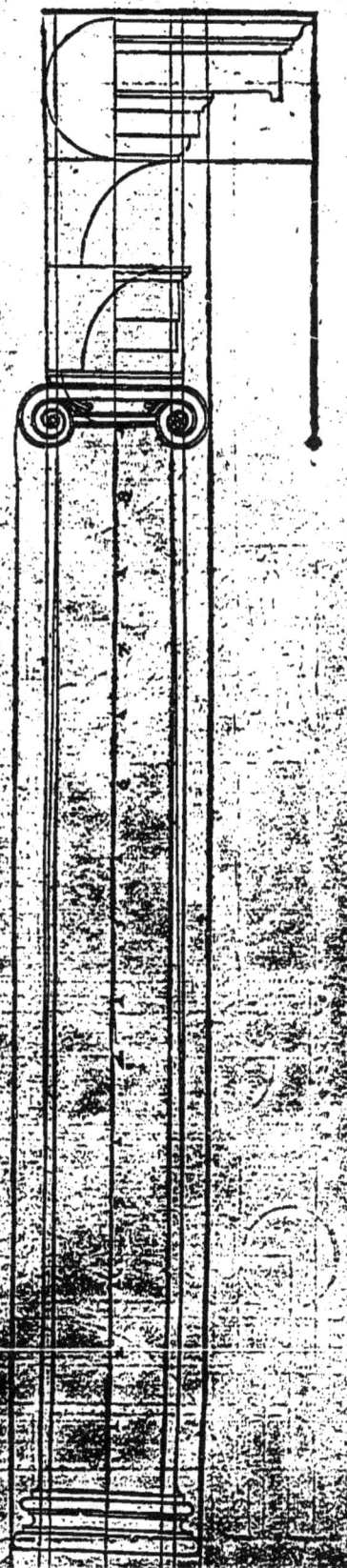

J'ay prins cette Volute Ionique au Vitruue qu'a traduit Daniel Barbaro Gentilhomme Venitien, afin de ne frauder personne de sa deuë loüange. I ose bien dire, qu'aucun autheur ne la iamais tournée si parfaictement (selon la pensée de Vitruue) que cette-cy, dont il merite grand loüange par les studieux d'Architecture.

quarré, le diametre tout entier auec vne sixiesme partie du demy diametre de l'empietement de la colonne. Les membrures de ce tailloër sont, la cymaise, autrement doucine: & sa platte-bande, ou la tastre. Cette cymaise comprend en soy la moulure qui se fait d'vne goule droicte, & d'vne renuersée, & a de haut deux parties de cinq, en quoy le tailloër est mesuré. Le fond du vaze joinct aux lignes extresmes de son couuertoüer, & au bas de ce vaze, il y a trois petits anneaux plats que l'on appelle armiles ou carquans, dessouz lesquels aucuns ouuriers mirent pour ornement vn petit colleris amortissant contre la frize, ou bien gorge de chapiteau. Cette moulure, pour bien faire, ne doit auoir plus de hauteur que la tierce partie de son vaze, & se doit amortir au diametre de la gorge, ou encoleure du chapiteau (ie dy par où il joinct au nu de la colonne) mesmes de ne passer l'estenduë de ce nu par haut, car ordinairement cela s'obserue en toutes manieres de colonnes.

En verité, par ce que i'ay peu reconoistre en recerchant les traicts des bastimens antiques: aucuns ouuriers donnerent de hauteur au chapiteau Dorique, le demy diametre de sa colonne par bas, auec vne quarte partie dauantage, laquelle hauteur apres ils diuiserent en vnze egalitez, dont ils en baillerent les quatre au tailloër ou couuercle, autant au vaze, & trois a l'encoleure: puis encotes partirent-ils ce dict couuercle en deux, pour faire de l'vne la cymaise ou doucine, de l'autre le linthe de dessus. Consequemment ils vindrent à diuiser le vaze aussi en deux parties, dont la baze fut pour les carquans & colleris enuironnans le fond: & en cestuy-là quelques vns taillerent des rosaces, & les autres des fueillages à leur volonté. Voyla comment les Doriques trauailloient en leurs ouurages.

Or venons maintenant à discourir du chapiteau Ionic. Sa hauteur se doit faire egale au demy diametre de la colonne par bas, puis il la conuient partir en dix & neuf parties, desquelles dix & neuf parties vous en donnerez trois au couuertoër, dicte a l'escorse ou platte-bande. Toutesfois de la volute, ils en donnerent aussi trois

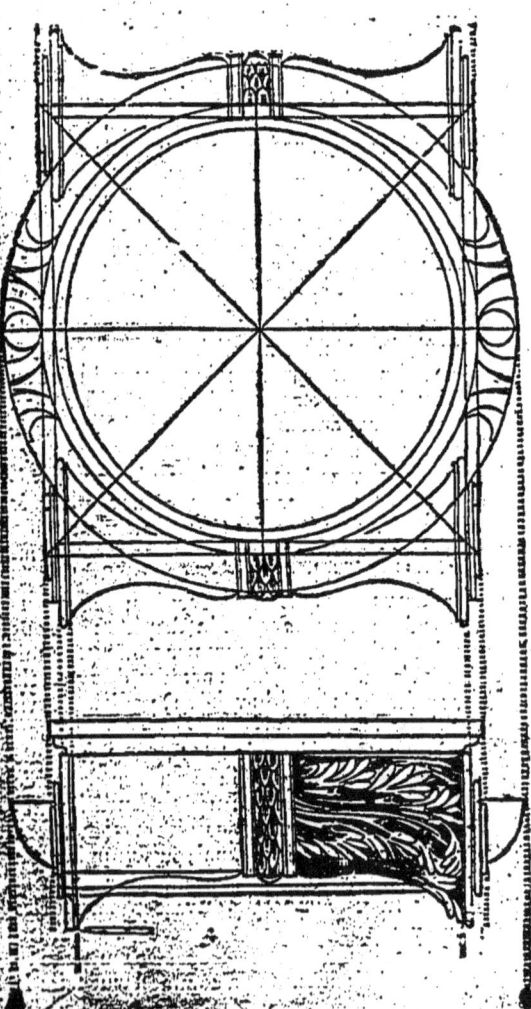

PLAN DV CHAPITEAV IONIQVE DV
Temple de Fortune Virille.

vaisseau: & puis les six restantes au contournement de la volute qui se retourne contremont. La largeur de ce couvertouer soit en tous sens pareille au diametre de l'empietement de la colonne. La largeur aussi de l'escorce ou platte-bande, qui prend depuis le front du chapiteau iusqu'au derriere sera égalle à celle du couvercle: & sa longueur pendra sur les costez où elle se tortillera en forme de limasse: le nombril ou centre de laquelle estant au costé droict, sera distāt du gauche son pareil par vingt & deux modules, mesmes ce nombril sera iustement entre treize d'iceux, à compter depuis le plat-fōd du couvercle, iusques au dernier poinct. Et pour faire cette limasse ou volute, vo' y procederez de la sorte.

Dessus la ligne à plomb, environ le milieu, faictes y vn petit rond, duquel le demy diametre coprenne vn module d'estēdue, aprés marquez vn poinct dessouz, autant dessus, & encores deux entre deux. Cela faict, mettez le pied ferme de vostre compas sur celuy qui est plus haut que le centre, & l'autre pied mouuant iusques souz le fond du couuercle, puis tournez cōtrebas, tant que vous arriuiez au dernier poinct de treize, pour faire vn demy cercle iustemēt, qui responde au niueau du centre.

Alors restraignez le compas, & appliquez le pied ferme droict sur le petit poinct marqué en fond de l'œil, & le mobile prenne au bout de la ligne où le grand demy cercle se sera terminé, puis le tournez en contremont, & ce faisant par deux demys ronds impareils, vous aurez formé vn retournement de limasse, alors continuez ainsi iusques à ce que vous retrouuiez la circonference du petit rond distāct au milieu, & vous aurez par bon art ordōné la volute, comme vous pourrez pleinement voir en ceste figure precedente.

Le bord du vazes a construire de maniere que depuis l'escorce il se rejett' en dehors gardant rondeur, & ayt de saillie deux modules sans plus: mais aduisez que l'admonestement se rapporte bien droict au nu de la colonne par haut. Les ceinctures ou doublemens des volutes qui viennent conioindre aux parties de deuant sur les costez du chapiteau, seront toursiours plus grosses au commencement qu'au milieu & à la fin. L'espoisseur du premier demy cercle se prendra sur le bord du vaisseau, y adioustant vn seul demy module. Pour l'ornemēt du couuercle on luy fera vne Cymaise ou doucine, ayant sa goule d'vn module & demy, & sera taillee en forme de canal, iusques en profondeur d'vn seul demy module, & la largeur du perpa quatre, l'environnera sera d'vne quatre partie de ce canal: puis au milieu du front & dessouz la nasselle, seront taillez ouurages & fruicts. Aux parties du vaze regardant sur les fronts y aura des Ouales, & souz icelle de brisseures. Les rouleaux des costez seront bien retēdus d'escailles ou de fueilles. Voyla comment il faut faire vn chapiteau Ionique.

La hauteur de la corniche Y. La Cimaise trois piedz vnze poncez.

La hauteur de la frize vn pied quatre pouces, dix lignes.

La hauteur de l'architraue vn pied sept pouces.

La hauteur du chapiteau vn pied vn pouce deux lignes faut y comprendre la volute.

La hauteur de la colonne quarante sept lignes.

La hauteur de la piedestal, dix piedz trois pouces huit lignes, y compris la Base de lict, l'estrapade, & autres par haut.

La hauteur de la ...

CET ORDRE IONIQVE EST AV THEATRE DE MARCELLVS A ROME.

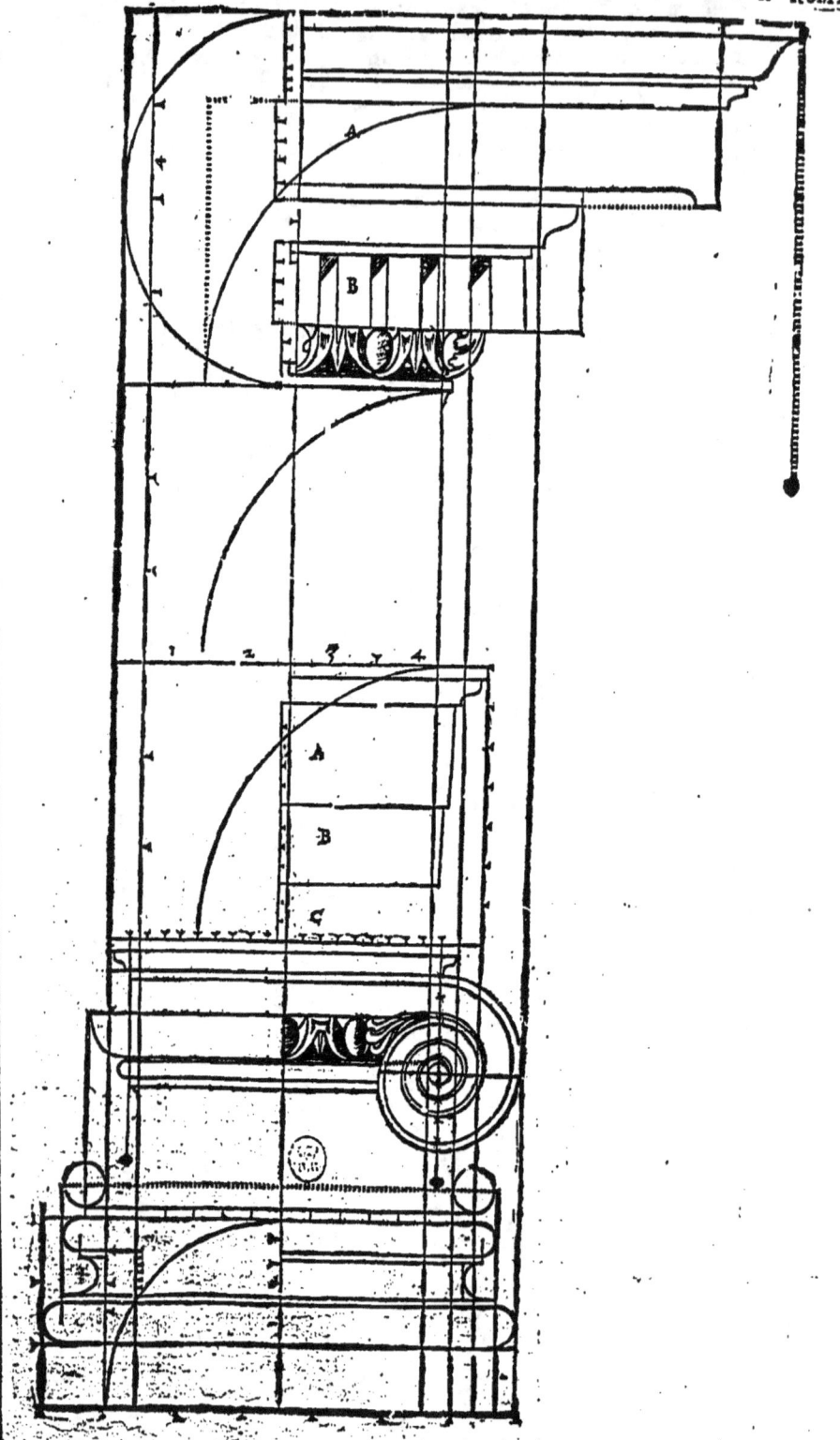

CHAPITEAU IONIQVE ANTIQVE.

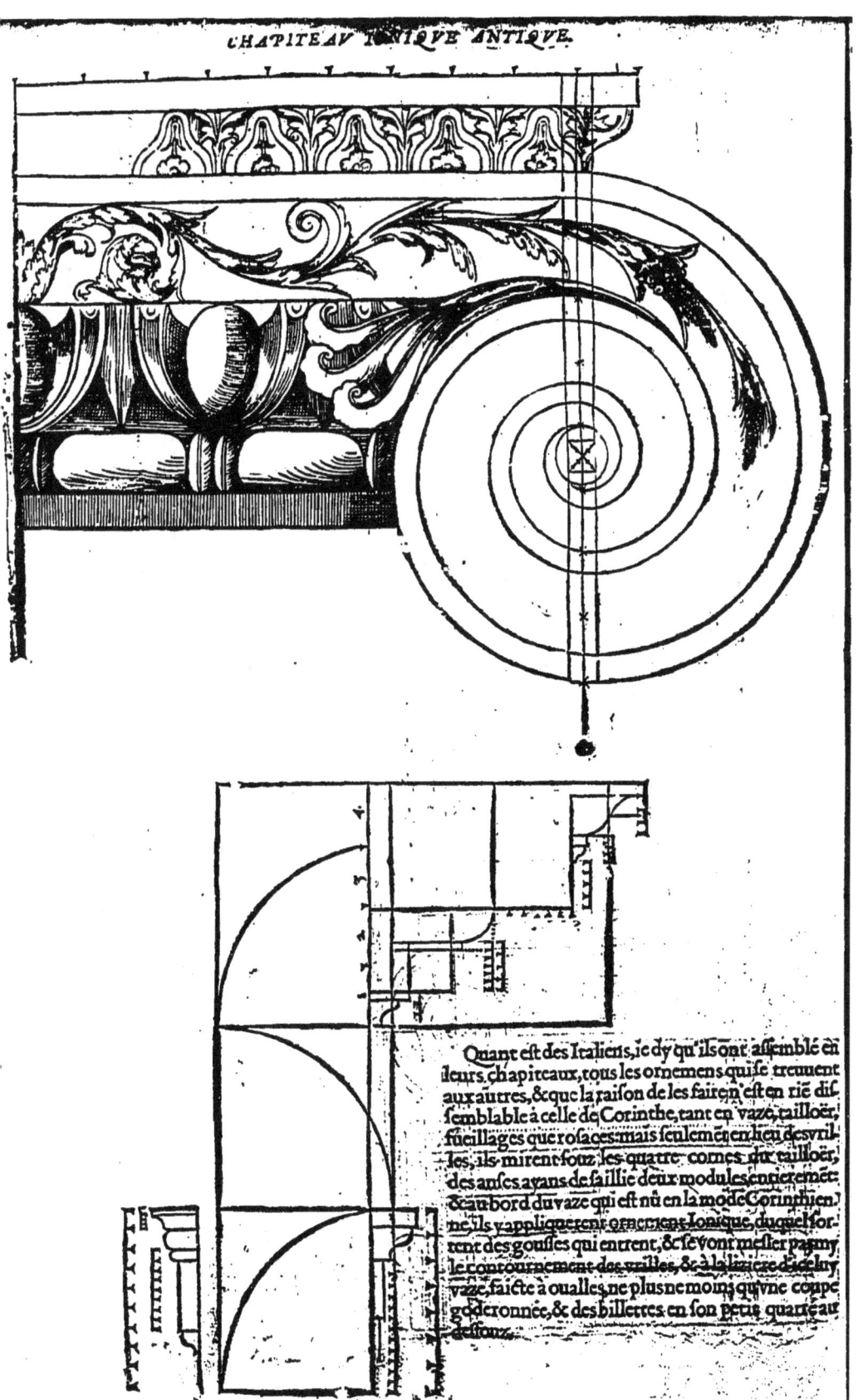

Quant est des Italiens, ie dy qu'ils ont assemblé en leurs chapiteaux, tous les ornemens qui se treuuent aux autres, & que la raison de les faire, n'est en rié dissemblable à celle de Corinthe, tant en vaze, tailloër, fueillages que rosaces: mais seulemēt en lieu des vrilles, ils mirent soux les quatre cornes du tailloër, des anses ayans de saillie deux modules entieremēt, & au bord du vaze qui est nu en la mode Corinthienne, ils y appliquerent ornement Ionique, duquel sortent des gousses qui entrent, & se vont mesler parmy le contournement des vrilles, & à la liziere d'iceluy vaze faicte à oualles, ne plus ne moins qu'vne coupe goderonnée, & des billettes en son petit quartéau dessouz.

Ceste colonne Ionique se diuise en douze parties, l'une d'icelle soit donnée pour le diametre du troncq de la colonne par bas, puis vn d'iceluy diametre soit diuisé en six, vne auec les douze diametres sera la totale hauteur. La deuziesme colonne ou la coronice est enrichie de modigliõs, se diuise en treize: vne d'icelle partie sera le diametre diuisé en cinq C. D. trois d'icelles auec les douze qui sera la hauteur de la colonne d'icelle partie. Encore elle se diuise en vne autre maniere sans la stilobate, comme vous voyez en la figure de la colonne cy deuant, au premier fueillet de l'ordre Ionicque. La hauteur soit diuisée en huict sans la stilobate; Puis vne d'icelle partie le diuise encores en huit dõt sept d'icelles parties font le diametre de la colõne: chose, à mon aduis, qui est trop abregée, pour auoir le diametre selon la hauteur que l'on veut appliquer pour la dimẽtion de leurs parties. Or retournons à la premiere mesure de nostre colonne suyuant nostre figure: la hauteur du stilobate aura deux diametres du tronq de la colõne par bas, puis soit diuisé les deux diametres en six parties, l'vne d'icelles soit donnée à la baze du stilobate au poinct B. & vne autre partie à la coronice dudit stilobate, qui serõt huit parties pour ladicte hauteur. La baze de la stilobate soit diuisée en trois parties, vne partie pour le plinthe au poinct B. Puis diuisez le reste en cinq parties, trois soient données à la sime: diuiserez la sime en six parties, vne d'icelles sera le fillet dessus le plinthe, le reste des cinq parties, qui sont deux soient diuisez en trois, deux pour le tore, l'autre pour le fillet. La coronice d'enhaut de la stilobate au poinct A. soit diuisée en deux parties, dont

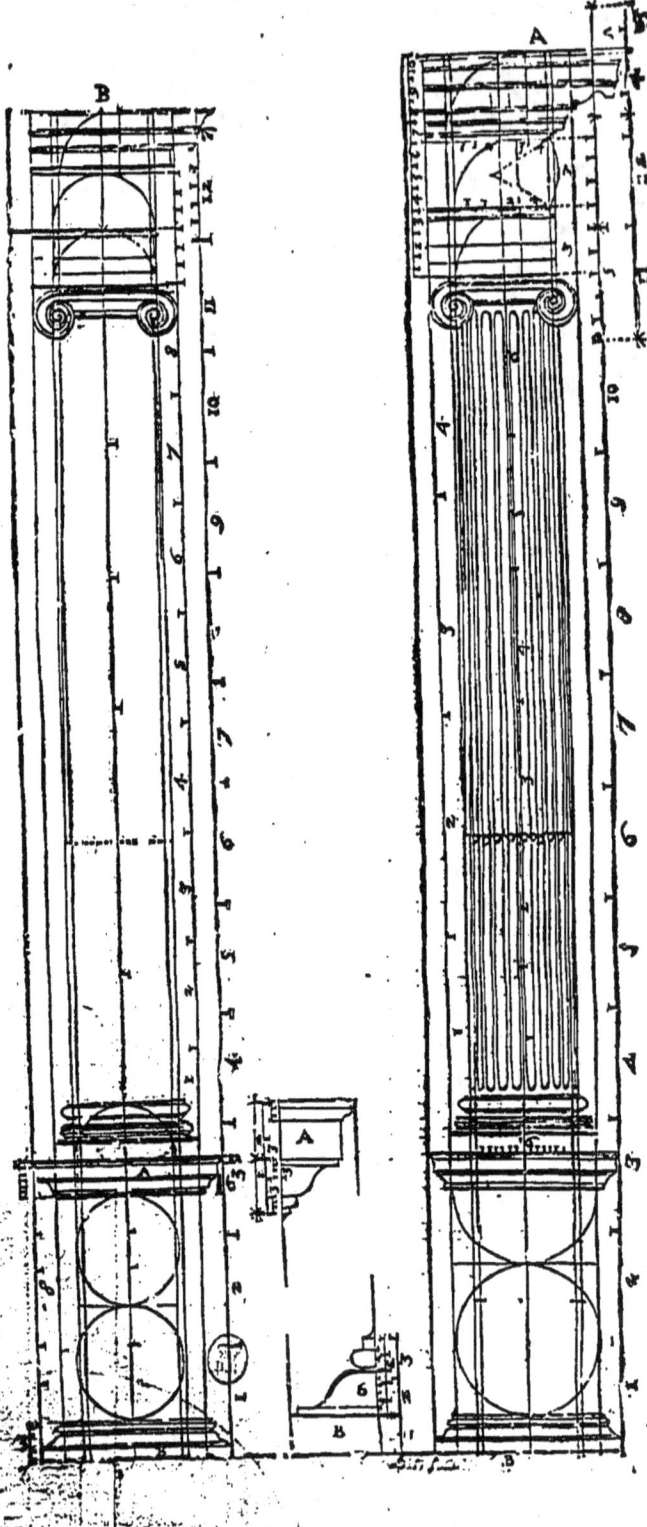

celle d'en haut soit diuisée en trois, deux pour la face, la troisiesme partie pour la sime l'autre partie d'embas soit diuisée en trois, deux pour la sime, l'vne d'icelle soit diuisée en trois, l'vne partie sera le fillet, l'autre partie des trois sera donné pour le tore de dessouz la sime, Chacun membre doit auoir sa saillie, comme voyez par la figure marquée A. La hauteur de la baze aura le demy diametre du troncq de la colonne par bas: sa hauteur soit diuisée en trois pars, vne sera donnée pour le plinthe: Puis le reste depuis le plinthe soit diuisé en trois, l'vne d'icelle sera le tore superieur, le residu depuis le dessouz du tore iusques dessus le plinthe soit diuisé en six parties esgalles, les deux seront données pour les astragalles du meilleu, vne pour le fillet de dessouz le tore, & la moitié pour le fillet de dessus le plinthe. Mais les filletz ou lizieres qui sont dessus les astragalles est vne moitié qui est dessouz, qui contient vne partie entiere. La hauteur de la bande ou lizière qui est au dessus du tore, se faict en ceste maniere: diuise la grosseur de la verge du troncq de la colonne en douze parties, vne demie d'icelle partie sera pour la largeur & saillie de la bande ou lizière qui appartient au trôc de la colonne. La saillie des parties de chacun membre d'icelle baze, se fera ainsi qu'il est amplement notté en la figure de la baze Ionique cy deuant. Le retrecissement de la verge de la colonne, sera d'vne part & d'autre d'vne douziesme partie: toutesfois vous ferez comme i'ay dict à la Dorique selon leur hauteur. La hauteur du chappiteau Ionique doit auoir la moitié du diametre de la colonne par bas: toutesfois i'en ay trouué à l'anticque qu'ils ne portent que la moitié du diame-

tre de la colône par bas: toutesfois i'en ay trouué à l'anticque qu'ils ne portent que la moitié du diametre du haut de la colonne: Entr'autres celuy du Theatre de la colône de Marcellus. Diuisez le diametre du troncq de la colonne par bas en dix-neuf parties, vne demie d'icelles pour la liziere ou couuertoir, ou abacques. La prochaine partie entiere sera à la sime, deux pour la bande ou face, dont procede la volute, deux à l'eschine, vne à l'estragalle, vne demie pour le fillet, les trois parties restans, font le reste du demy cercle de la volute. La saillie d'icelle volute aye autant de saillie côme la baze du fillet ou liziere de dessus le plinthe. Au milieu de l'œil de la volute des huict parties de la ligne perpendiculaire marquée A. soit faict vn petit quarré de la largeur d'vne demie d'icelles dix-neuf parties, intercequans deux lignes diagonalles d'angles en angles, qui seront diuisez chacun en six parties. Puis soit tiré vne ligne en angle, droit trauersant le centre du petit

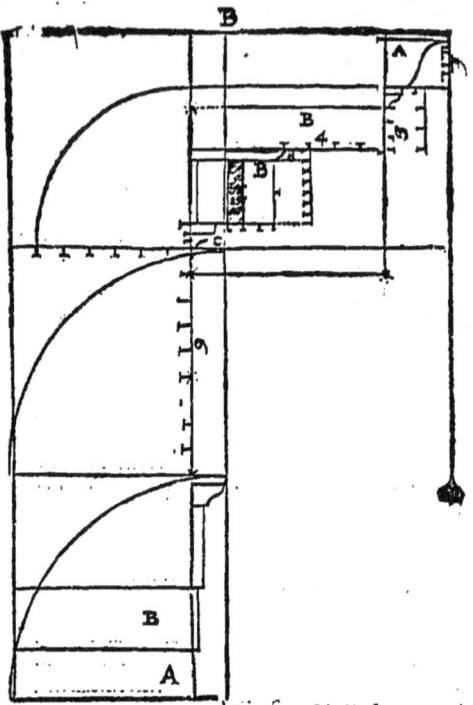

quarré. Puis mettez la poincte du compas sur l'angle au poinct E. estendez vostre compas, iusques au poinct A. sur la ligne perpendiculaire, tournez vostre compas au poinct B. & mettez la poincte du compas au poinct C. à l'angle du petit quarré; puis ouurez vostre compas iusques au poinct B. de la ligne de l'angle droict, & puis tournez vostre compas iusques au poinct D. de la ligne perpendiculaire à D. & vous aurez le demy cercle de la hauteur de la volute, qui sont les huict parties: puis mettez vostre compas sur le poinct E. de l'angle du petit quarré, ouurez le compas iusques au poinct D. tournez vostre compas au poinct F. à la ligne de l'angle droict, trauersant le centre du petit quarré: puis mettez la poincte du compas à l'angle du petit quarré du poinct G. ouurez le compas iusques au poinct F. tournez vostre compas iusques au poinct H. Puis continuant le compas aux poinctz notez aux lignes diagonalles du petit quarré: comme B. C. E. G. vous aurez la volute tournée parfaictement bien, & bien facile à faire. La volute ainsi faicte, comme voyez à la figure au deuxiesme fueillet de l'ordre Ionique. La saillie de l'eschine ou astragalle, chacun membre aura son quarré comme il est notté a la figure du plan, & faire la cambrure ou serche de la volute sur les costez; ainsi que le demonstre le plan du premier fueillet de l'ordre Ionicque clairement deduict pour les saillies de chacun membre. La hauteur de l'espirille ou architraue, soit de la moitié du diametre de la colonne de bas. Puis la hauteur soit diuisée en sept, vne d'icelle soit donnée à la sime, que partirez en trois, l'vne sera pour le fillet, les six parts restans seront partis en douze, trois pour la face de bas, quatre pour celle du milieu, & cinq pour celle d'en haut. La saillie de la sime aura son quarré, le reste se fera ainsi qu'il est notté à la figure. La hauteur de la frize portera la moitié du diametre, comme celle de l'architraue. Puis diuisez icelle hauteur en neuf parties, vne d'icelles soit donnée à la petite sime marqué C. dessouz les dentilles, qui faut diuiser en trois, le tiers est pour le fillet. La hauteur de la face où se faict les dentillons dessus la petite sime, aura la hauteur esgalle à la face du milieu de l'architraue marqué B. La saillie sera sa hauteur, la moitié de la hauteur d'vn dentillon sera sa largeur, & la largeur diuisée en deux, sera l'espace d'entredeux dentillons. Au dessus d'iceux dentillons sera faict vne petite sime de la hauteur d'vne sixiesme partie d'vn dentillon : vne d'icelle diuisée en trois, le tiers est pour le fillet, le residu est la petite sime, qui doit saillir en quarré. La couronne de dessus la petite sime sera aussi haute que la face du milieu de l'architraue marqué B. Puis par,

E ij

tiſſez ceſte hauteur en trois, ſera la petite ſime de deſſus. La ſaillie ou projecture d'icelle couronne aura quatre parties des neuf de la frize. Deſſus la petite ſime ſera la coronice, qui ſera auſſi haute comme la hauteur de la face moyenne de l'architraue marqué A. Puis partiſſez icelle hauteur en ſept, vne d'icelle ſera donnée au fillet: la ſaillie de la ſime aura ſon quarré. Il ſe fait vne autre diuiſion de coronice enrichie de modiglions, dont la colonne A ſe diuiſe en quatre parties, y comprins bazes & chapiteaux auec la verge, dont l'vne d'icelle partie ſoit diuiſée en dix, trois pour l'architraue, trois pour la frize, quatre pour la coronice. Et la hauteur d'icelle diuiſée en trois parties, la premiere ſoit diuiſée en deux, vne pour les dentillons B. qu'il faut diuiſer en quatre, trois d'icelles ſeront pour les dentillos, la quatrieſme ſera la petite ſime C. de deſſouz les dentillons, la ſeconde partie eſt pour l'eſchine E. qu'il faut diuiſer en quatre, le quart eſt pour le fillet. La ſaillie de l'eſchine auec les denticulles ſeront en quatre. Puis ſoit diuiſée l'autre partie en deux, qui ſont pour la hauteur des mutilles F. vne d'icelle ſera donnée à la couronne G qu'il faut diuiſer en trois, le tiers eſt pour la ſime des mutilles, qui ſeront auſſi larges comme hautes, comme vous voyez par la figure marquée C. & leur ſaillie ſera deux fois la largeur. Le plat-fons ainſi eſpacé comme le demonſtre la figure. La ſime H. de deſſus la petite ſime de la couronne, aura la ſixieſme partie de toute la hauteur de la coronice, lequel faut diuiſer en ſix, vne d'icelle ſera donnée pour le fillet, la petite ſime le tiers de la cuoronne. Toute la ſaillie de la coronice ſera ſa hauteur, le tout ainſi qu'il eſt notté en la figure.

DE L'ARCHITRAVE QVI SE MET SVR LES CHAPITEAVX:
Enſemble des ſoliues, aix, tringles, modillons, tuilles plattes, ſaiſtieres, canellures, & autres particularitez qui s'appliquent ſur les colonnes.

Stans les chapiteaux poſez ſur les colonnes, on met l'architraue deſſus, puis les ſoliues, les aiz & autres telles choſes conuenantes à faire couuerture. Mais en toutes ces particularitez, les nations ſont bien differentes, ſpecialemēt les Ioniens d'auec les Doriens, & ce neantmoins ils conuiennent en aucunes parties. Car quand à l'architraue, ils le font de ſorte que iamais ſon eſquarriſſure de baſne paſſe le diametre du haut de la colonne, mais bien donnent ils à la ſuperficie autant de large comme en porte l'empietement de ladicte colonne.

Nous appellons cornices les parties d'amont qui ont ſaillie au deſſus de l'architraue: & en celles la, le plaiſir des ouuriers antiques fut, qu'autant que chacune membrure ſeroit haute, autant euſt elle de forget. Dauantage ils voulurent faire ces cornices penchantes en deuant, d'vne douzieſme partie de leur meſure, à raiſon qu'ils auoient trouué par experience, que ſi on les tient toutes droictes, il ſemble à la veuë affoyblis qu'elles ſe reiettent en arriere.

Les Doriens firent donc leur Architraue de non moindre hauteur que la moitié du diametre de la colonne par bas, & le partirent en trois faces, la plus baſſe deſquelles ils ornerent de certaines petites tringles, & chacune ayant ſouz ſoy ſix fiches pour mieux arreſter les ſoliues, dont les tenons entrans par mortoiſes iuſques outre la plus haute partie de l'architraue, ſe venoient ranger à l'encoſtre d'icelles tringles, & faiſoiēt cela, affin que ces ſoliues ne peuſſent rentrer en dedans. Et eſt à noter que les ouuriers compartirent premierement toute ceſte hauteur d'Architraue en douze modules, ſur quoy deuoient eſtre priſes toutes les autres meſures ſuyuantes. A la premiere ou plus baſſe partie ils luy donnerēt quatre modules, ſix à ceſte là du milieu, & deux à la plus haute, puis de ces ſix de celle du milieu, la valeur d'vne eſtoit donée à la tringle, & vn autre aux fiches de deſſouz. La longueur de ces tringles portoit douze modules, & l'eſpace eſtant entre-deux d'entr'elles en cōprenoit ſeulement dixhuict. Sur les Architrauess'aſſeoient les ſoliues dont les fronts couppez en ligne perpendiculaire ou à plomb, ſe iettoiēt en dehors d'vn demy module en ſaillie. Leur largeur eſtoit correſpōdāte à la hauteur du ſommier, ſurquoy elles poſoiēt & auoient de haut vne moitié toute entiere plus que ledict ſommier, ſi que cela mōtoit à dixhuict modules. Au front ou face de ces ſoliues ſe marquoiēt en ligne perpendiculaire trois entailleures également diſtantes, & tracées à l'eſquierre, dōt l'ouuerture cōprenoit vn module: & depuis leurs viues areſtes retournant en dedans, cela eſtoit rabaiſſé en bizeau iuſques à demy module de chacun coſté. L'eſpace cōcaué entre deux de ces ſoliues (s'il falloit faire l'ouurage riche) ſe rempliſſoit de tables également larges, & le milieu de ces ſoliues reſpondoient iuſtement aux centres des colonnes à elles ſuppoſées. Mais comme nous auons deſia dit, les bouts d'icelles ſoliues paſſoiēt outre la face de muraille d'vn demy module ſeulement, & leſdites tables placées entre-deux reſpondoient à la viue areſte de la moulure du

MESVRE DE PORTE IONIQVE CONVENABLE AVX
Temples, Selon les bons Architectes, Doriens, Ioniens, & Corinthiens.

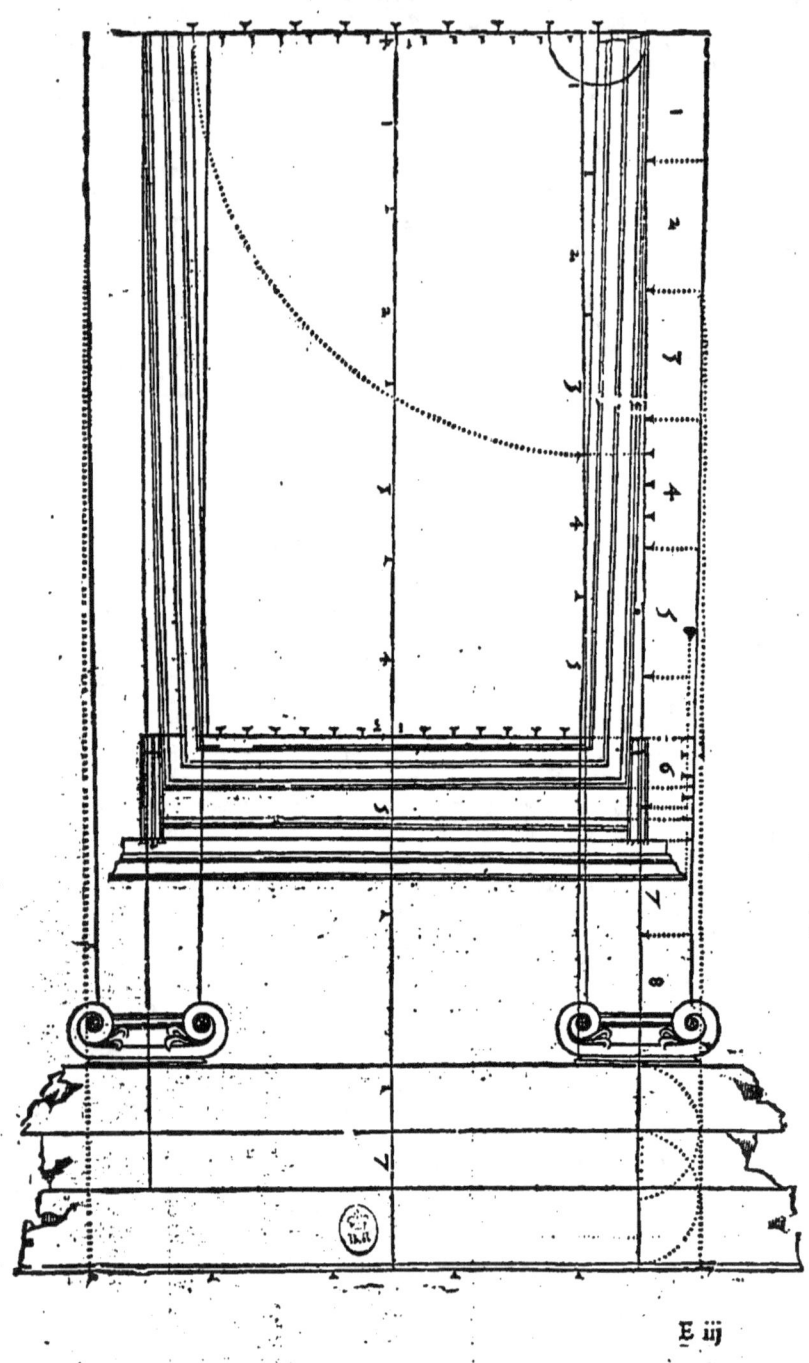

E iij

ORDRE CORINTHE SELON LA DOCTRINE DE VITRUVE.

sommier qui les soustenoit.

En ces tables estoient taillées des testes de Bœuf des bassins, ou telles autres fantasies: & sur les bouts d'enhaut des soliues, mesmes sur icelles tables, se mettoient des tringles larges de deux modules pour seruir de cymaises. Puis cela dépesché, s'apliquoit par dessus vne liziere large de deux modules, en quoy estoit taillée vne doucine. A l'opposite par dedans œuure se mettoit le paué, iusques à la hauteur de trois modules, dont vne des parties est faicte à ouales, pour representer (à mon aduis) les cailloux du paué, qui esboulent aucunesfois par trop grande redondance de mortier.

Encores par dessus tout cela y mettoient ils des modillons aussi larges que les soliues, & aussi hauts que le paué, mesmes respōdans piece pour piece en ligne à plomb de chacune soliue: mais ils auoient douze modules de saillie, & estoient leurs frontz entaillez en lignes perpendiculaires, garnis de cymaises & goules droictes, ou canaux, chacune desquelles goules portoit vne moitié & vn quart de son modillon. Dedans les plats-fons qui se monstroient pēdans sur iceux modillons, les ouuriers y faisoient des rosaces, ou des fueilles de Branque vrsine, & autres enrichissemens à leur plaisir.

Par dessus lesdicts modillons se posoit le linteau côtenãt quatre modules, côposé d'vne plattebande, d'vne cymaise & d'vne doucine, laquelle auoit pour sa part vn module & demy. Puis s'il faloit y mettre vn frontispice, il s'accordoit auec la cornice, par especial sur les angles, ou toutes les moulures se rapportoient les vnes auec les autres, si bien qu'il n'y auroit à redire. Toutesfois encores differoit ce frontispice d'auec les cornices, que iamais on ne mettoit de larmier en sa

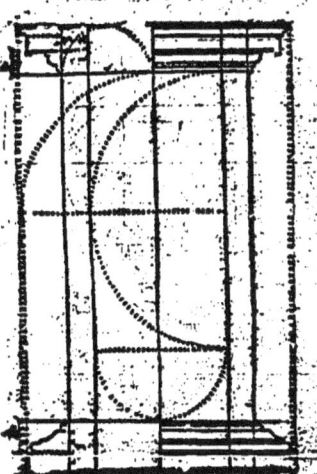

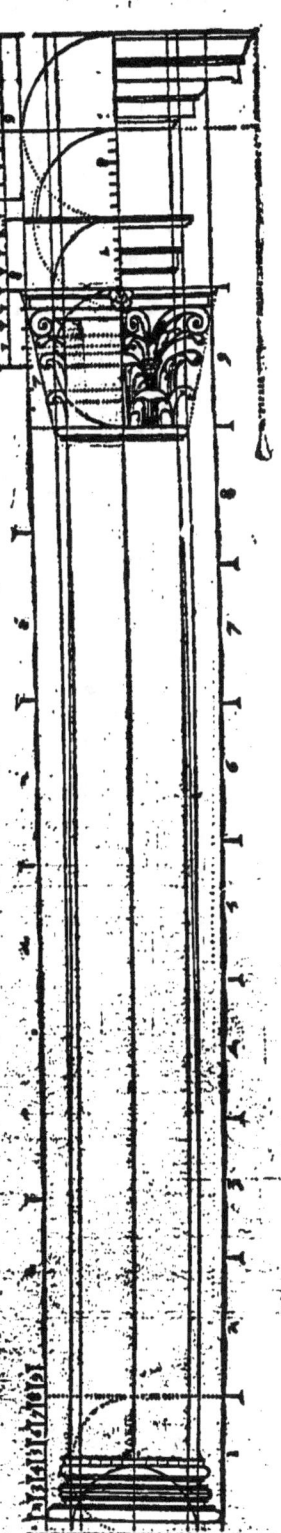

haute membrure, ains n'y faisoit on seulement en ouurages Doriques quelquefois vne cymaise ou doucine portant quatre modules d'espoisseur. Mais en cornices qui ne deuoient estre couuertes de frontispices, on y mettoit bien ce larmier: & de ces frontispices i'en traicteray tantost. Voila comment les Doriens en firent.

Quant aux Ioniens, ie suis d'aduis que par bonne raison ils ordonnerent que sur hautes colonnes l'Architraue seroit de plus grãde espoisseur, mais qui le voudra faire de la forme Dorique, ce ne sera sinon bien faict. Toutesfois voicy qu'ils en concluret. Si les colonnes surquoy il poseroit deuoient porter vingt piedz de haut, il falloit partir ceste hauteur en treize, & luy en donner l'vne. S'ils en deuoient auoir iusques à vingt & cinq, il leur en conuenoit vne douzicsme; si trente, vne vnziesme; & ainsi consequemment.

Or cét architraue Ionique doit estre de trois pieces, non compris la cymaise, & celles la se doiuent diuiser en neuf, dont ladicte cymaise en doit emporter deux: & pour moulure aura vne doucine. Apres ils diuiserent encores en douze ce qui estoit souz la cymaise, & en donnerent trois mesures à la partie de bas, quatre à celle du milieu, & cinq à la plus haute, amortissant souz icelle cymaise.

Si est ce pourtant qu'aucuns d'entreux n'y voulurent point de cymaise dessus leur Architraue, mais d'autres en voulurent bien: quelques vns aussi se contenterët d'vne goule droicte, portant sans plus vne cinquiesme partie de sa platte-bande, & les autres d'vn petit quarré n'ayant qu'vne septiesme. Au moyen dequoy vous trouuerez parmy les œuures des antiques, ces moulures chãgées ou meslées, suiuant les raisons de diuerses manifactures, lesquelles ne sont à blasmer: ce neantmoins entre toutes les autres, il semble que tousiours ayent plus estimé l'Architraue de deux bandes que de trois: & de ma partie ie le tiens pour Dorique, pourueu qu'on en oste les tringles & les fiches. Et voicy comme ils le faisoyent.

Toute sa hauteur estoit par eux partie en neuf modules, dont ils donnoient l'vn à la cymaise auec deux tiers de ce module.

La platte-bande moyenne en auoit trois, auec semblablement sa tierce, puis la plus basse emportoit le reste. Celle cymaise auoit pour ses moulures vn canal ou naselle, comprenant la moytié de son espace, & estoit d'vn costé garnie d'vn petit quarré, & d'vn bozel ou membre rond de l'autre.

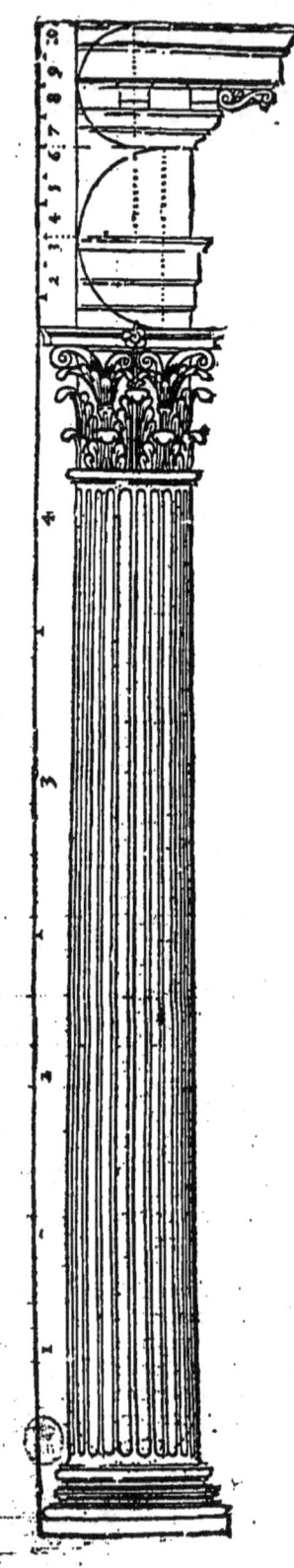

CORINTHE SELON LA DOCTRINE DE VITRVVE

Plus, en la platte-bande du milieu, il se mettoit dessouz le bozel, vn fillet en lieu de cymaise, lequel portoit la huictiesme partie de toute la susdite platte bande: & à celle de dessouz estoit faite vne goule droicte, portant la troisiesme partie de sa largeur. Dessouz cét Architraue ils posoiēt leurs soliues, mais les bouts ne s'en monstroiēt point ainsi qu'en l'ouurage Dorique, ains les couppoient dans le massif, puis les recouuroient d'vne table continuelle, que ie nōme bande royalle, laquelle s'vnissoit à niueau de la face exterieure de la muraille, & portoit autant de hauteur que tout le corps de l'architraue estant souz elle. En sa superficie ils y tailloient des vases ou autres choses appartenantes à sacrifice, mais par especial des testes de bœuf disposées par interualles, dōt les cornes estoiēt chargées de festons à fruicts, & à fueilles qui pēdoient d'vn costé & d'autre. Au dessus de ceste bande royalle, ils y mettoyent vne cymaise, qui n'auoit que la largeur d'vne doucine, portant quatre modules pour le pl', & trois pour tout le moins. Apres ils asseyoent les aiz pour porter le paué, lesquels auoient de saillie vn degré, comprenant quatre modulles d'espoisseur: & sur iceux aucuns ouuriers formerēt des bretures en forme de plantes faictes à la sye: mais d'autres les voulurent tous vnis, comme passez souz le rabot. Puis sur ces aiz poserent le paué ou des soliues en trauers, dōt les modillōs auoiēt conuenable saillie, & portoit chacun trois modules d'espoisseur. Les vuides ou entredeux, desquels estoient ornez d'ouales, La platte-bande regnant dessus, & seruant de fronteau auoit quatre modules.

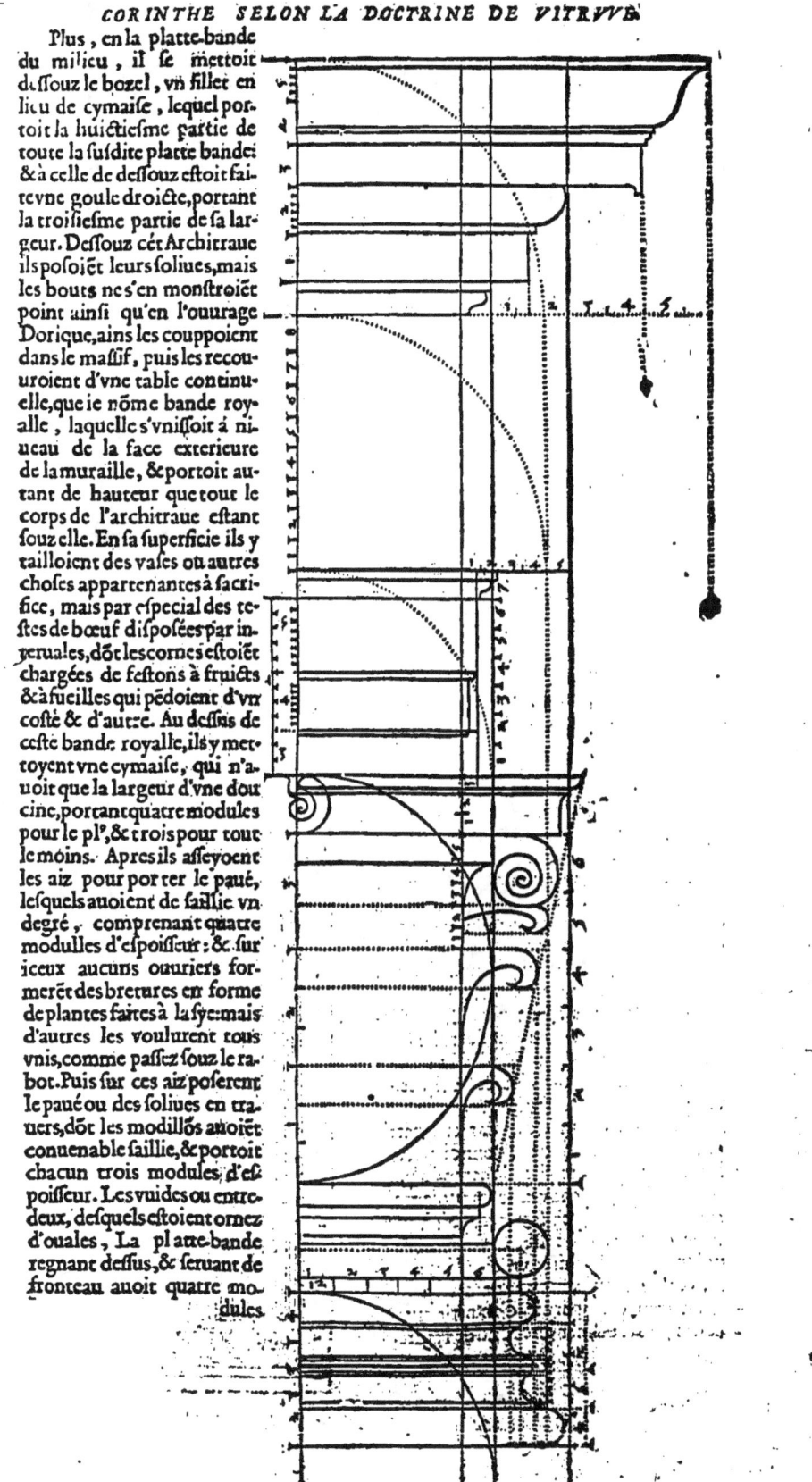

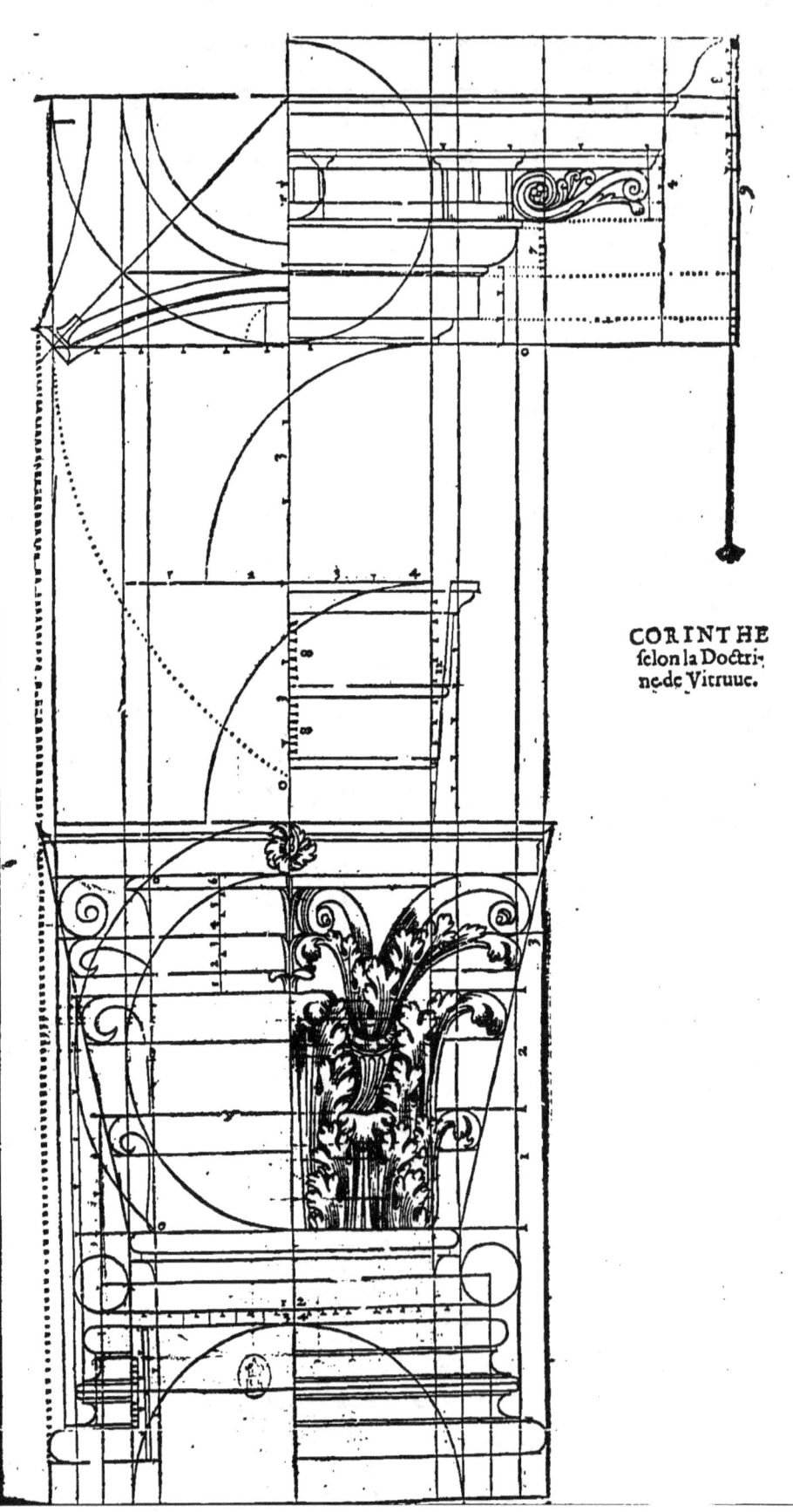

CORINTHE
selon la Doctrine de Vitruue.

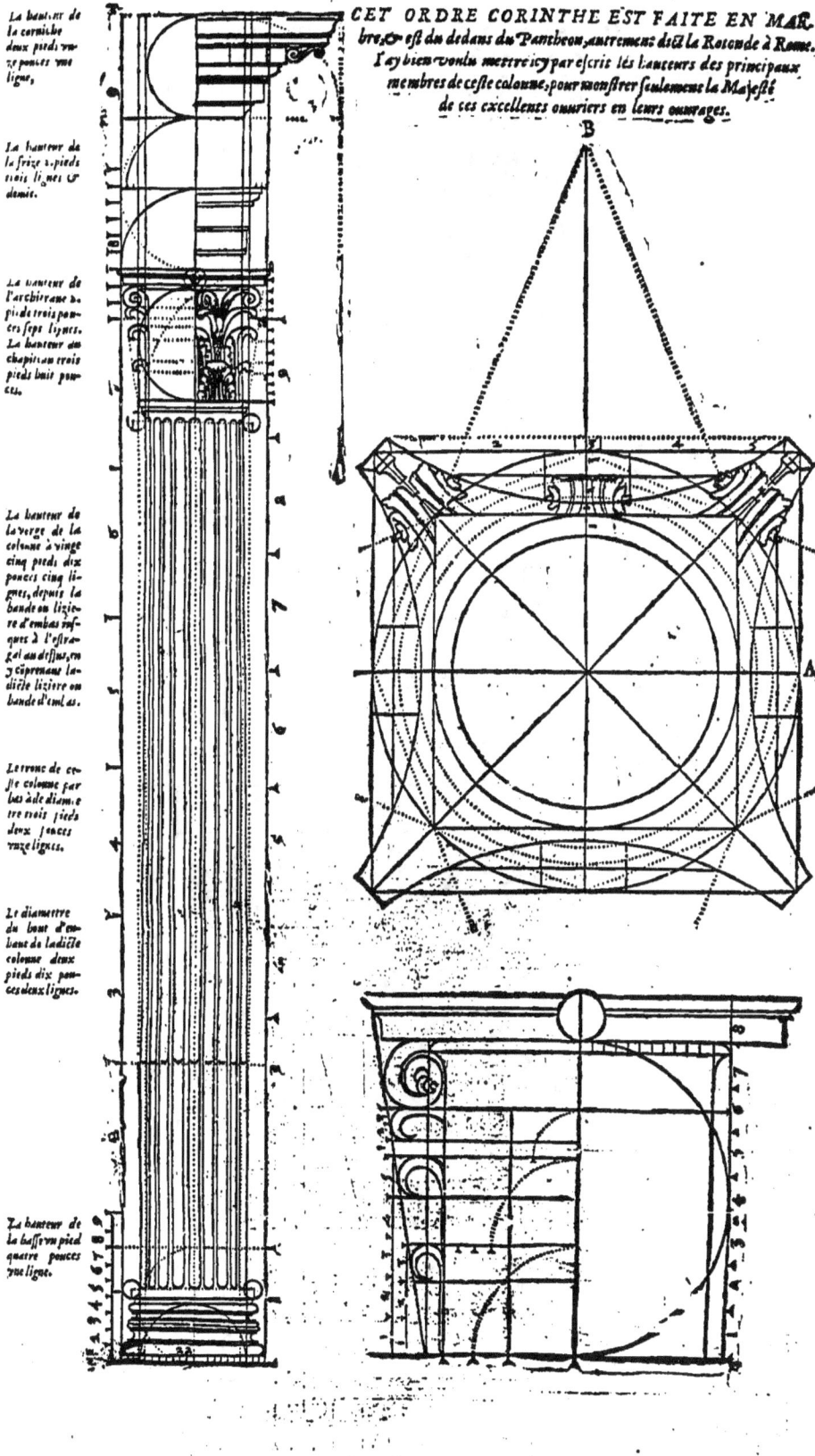

ORDRE CORINTHE DV DEDANS DV PANTHEON
autrement dict la Rotonde à Rome.

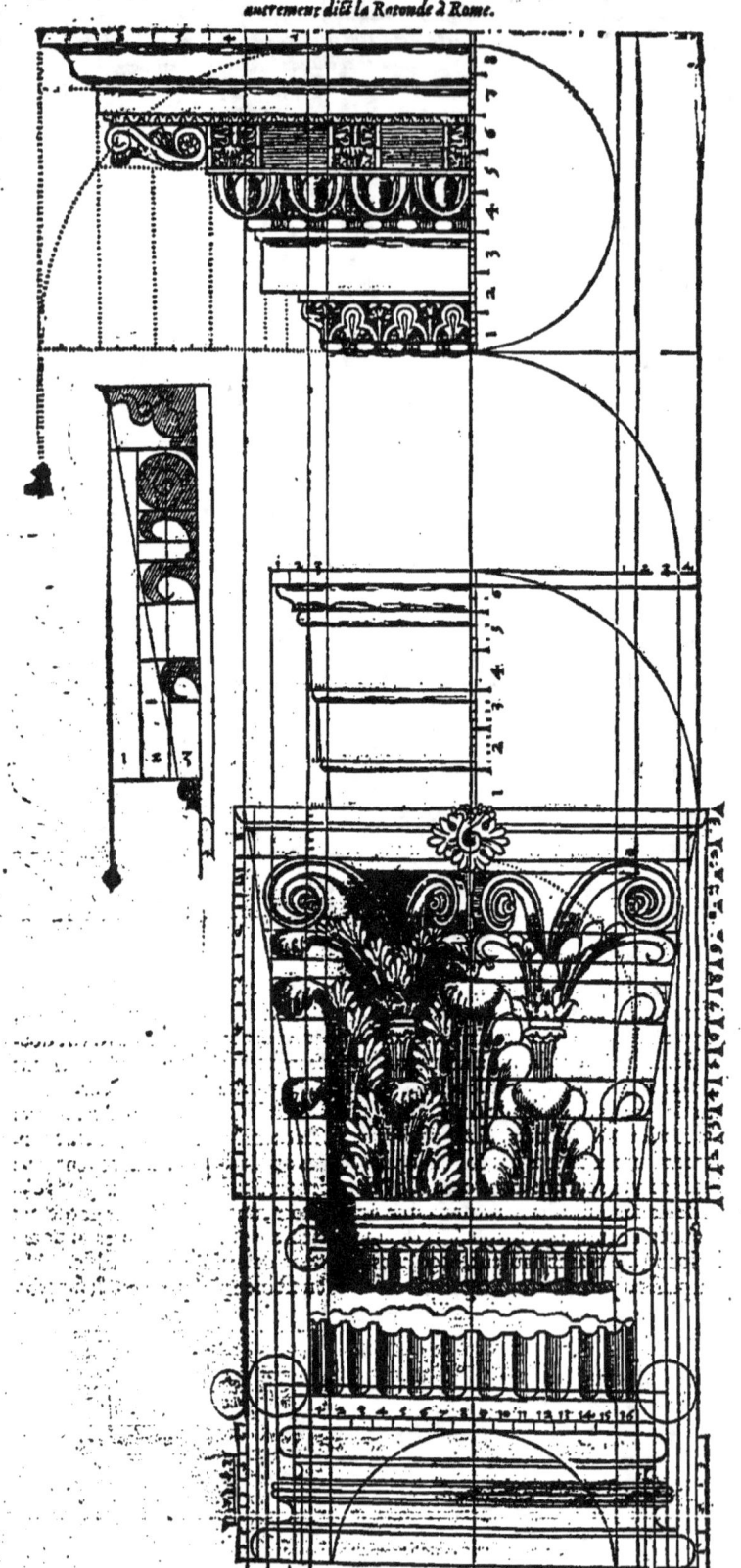

dules de hauteur: & l'autre encores estant plus haut, couurant & gardant de la pluye les bouts d'iceux modillōs, comprenoit de largeur six modulles & demy. Les moulures qui les paroiēt, & surquoy s'escouloit la pluye, auoyent deux modulles en hauteur: & n'estoiēt composées fors que d'une goule ou bozel. Pour l'accomplissement de tout, il y auoit une douleine de trois modules ou quatre pour le plus, en laquelle, tant les Ioniens que les Doriques, appliquoient des testes de lyon, pour seruir de gargoules à jetter les eaux, mais ils prenoient garde sur tout a ce que lesdites eaux coulantà bas, ne mouillassent les hommes entrans au tēple, ou en sortans, ou que elles ne retournassēt en dedans: & à ces fins estoupoient les gargoules, qui pouuoient causer telle incommodité.

Fueille de Branque Vrsine, ou d'Acanthe.　　　　　Fueille de Laurier.

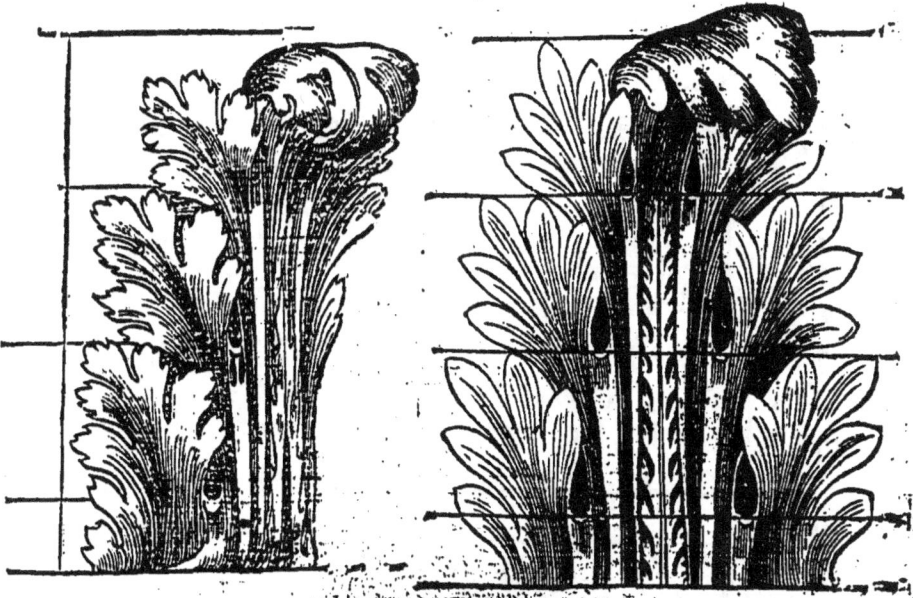

Au regard des Corinthiens ils n'adjousterent au cune chose à l'œuure des sommiers & leurs trauonaisons, fors seulement qu'ils ne recouuroient point les modillons ainsi que les Ioniens, & n'y faisoient point de triglyphes comme les Doriens, ains les ornoyent sans plus d'une doucine par le bout d'enhaut, & leur donnoient autant d'espace entre l'un & l'autre, qu'ils auoient de saillie hors de la muraille: & en tout le reste des moulures suyuoient iceux Ioniens.

Et ne sera hors de propos de parler de l'origine des pieds d'estal: Ces excellens Architectes ne trouuant pas tousiours des pierres assez longues pour effectuer leurs desseins, furent contraints de mettre en leurs ouurages des colonnes plus petites que le denoir: mais voyant que cela n'auoit la grace qu'ils eussent bien voulu, La Raison leur apprint à mettre des pieds d'estal dessouz, afin de les conduire à la hauteur requise. Apres auoir contemplé & prins garde aux ouurages, ils trouuerent euidemment que les colonnes n'estoient gueres plaisantes es portiques, si on ne les leuoit à certaine hauteur, & qu'elles ne fussent de mesure conuenable. A la verité qui se peut passer d'y en mettre, la tige de la colonne en est bien plus plaisante & superbe.

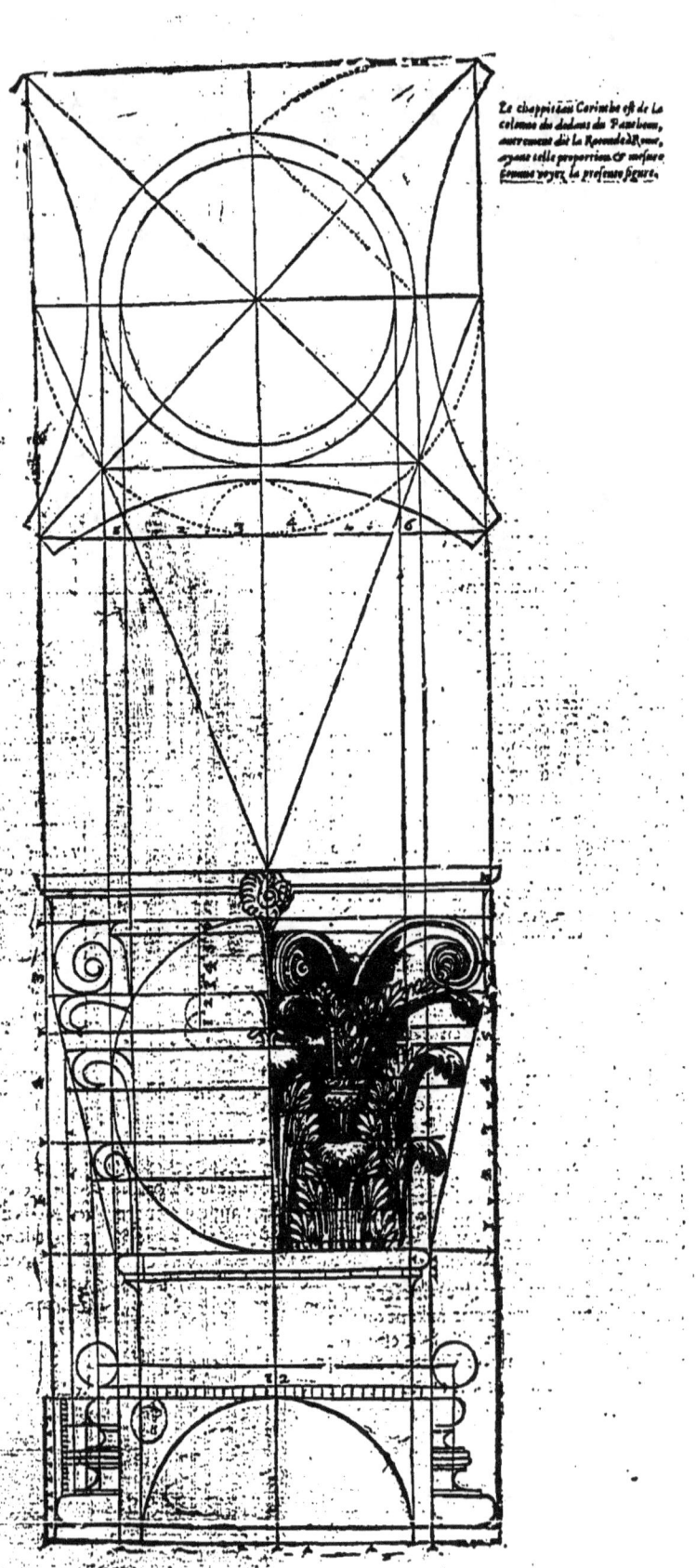

Le chappiteau Corinthe est de la
colomne du dedans du Pantheon,
autrement dit la Rotonde à Rome,
ayant telle proportion & mesure
comme voyez la presente figure.

Les tiges de ces colonnes exposées en l'air ouuert, se monstrent beaucoup plus menuës que celles qui sont en lieu sombre: & plus sont elles canelées, plus se rendēt elles grosses à la veuë. A cette cause, faistes celles des coins tousiours plus massiues ou plus canelées que les autres, puis qu'ainsi est, qu'elles sont plus subjettes à la lumiere. Ces caneleures se font, ou tout du lōg de la colonne, ou en tournant ainsi qu'vne limasse: mais les Doriens les font volontiers en montant droict à mont: & celles la entre les Architectes se nomment coustumierement Stries. Vray est, qu'iceux Doriens n'en mettoient iamais plus de vingt sur vn corps de colonne: mais toutes les autres nations y vouloyent vingt & quatre, combien qu'aucunes distinguoiēt ces caneleures par vne liziere ou quarré entre-deux, laquelle ne portoit moins de vne tierce partie, ny plus d'vne quarte en largeur du vuide d'vne des caneleures qui se cauoyent tousiours en demy rond: & quand aux Doriens, ils ny faisoyent point de liziere, ains les menoyent à viue areste, & le plus souuent toutes plaines, & s'il aduenoit qu'ils les creusassent, c'estoit sans plus de la quarte partie d'vn cercle, encore les arestes s'entre-touchoient. Aucuns aussi emplissoient de rudentures la tierce partie des Stries, respondant deuers l'empietemēt de la colonne, & ce pour donner ordre que les arestes interposées ne s'en rompissent pas si tost, ains fussent moins subjettes à tous heurts.

Certainement, la caneleure qui est menée tout au long de la colonne depuis le bas iusques en haut, fait que la tige s'en monstre beaucoup plus grosse: Mais celle qui tourne en limasse, contraint la veuë à varier: toutesfois tant plus sera la façon approchante de la ligne perpendiculaire, & plus la colonne en apparoistra estoffée.

Ie n'ay voulu mettre les hauteurs que i'ay mesuré, sinon à ces deux ordres Corinthe, celle de la Rotonde, & l'autre des trois colonnes allant du Capitole au Colizée. Et l'autre ordre Ionicque qui est au temple de Fortune virile, seulement pour dōner a cognoistre leurs maiestés de grādeurs & hauteurs aux studient. Et le reste des colōnes qui sont de moindre hauteur, ie n'en ay rien voulu mettre par escrit, de ce que i'en ay mesuré, pour autant que ie les ay reduits le mieux qu'il m'a esté possible selon la doctrine de Vitruue, & aussi qu'ils ne sont de si grandes apparences de hauteurs.

Cet ordre Corinthe est à Rome alleur du Corinthe au Colizée, faict de marbre, & n'est donné à cotter ou nombrer que de trois, qui se peuuent voir à present, & pour cōsiderer seulemēt la maiesté de ses hauteurs les ay mis icy par escrit pour leurs principaux membres.

La hauteur de ceste colonne y comprins la liziere d'enbas, & l'estra gal par haut, à treis sin pieds quatre pouces sept lignes.

La monstre par en haut vn pied huict ounces huit lignes.

La hauteur de la base deux pieds deux pouces neuf lignes & demi.

Le chapiteau a de hauteur quatre pieds neuf pouces, y compris la bacque, ou bien tailloir.

La hauteur de la corniche quatre pieds vnze pouces deux lignes.

La frise a de hauteur trois pieds quatre lignes.

L'arquitraue a de hauteur trois pieds.

Il suffira du reste des membres & saillies, car ils y sont tous reduits par mesure, comme vous voirrez.

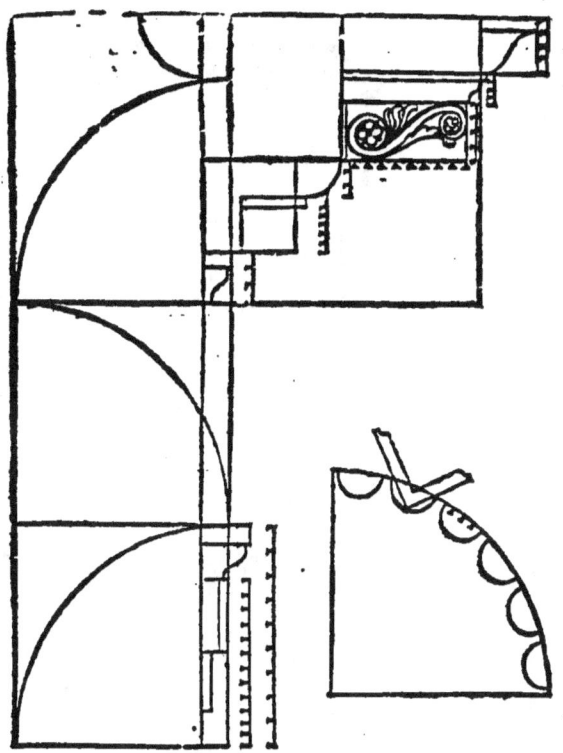

La hauteur de la Colonne Corinthe y compris tous ses ornemens, soit divisé en quatorze parties, dont l'vne d'icelle sera le diametre du tronc de la colonne. La deuxiesme colonne ou la coronice est enrichie de mutiles ou modiglions, & est partie d'vne autre division que ie delaisse, pour autant que la figure le demonstre. Encores elle se divise d'vne autre maniere sans la stilobate, comme voiez en la colonne de l'ordre Corinthe du premier fueillet, sa hauteur soit divisée en neuf: puis faut diviser vne d'icelles en neuf, sept & vn quard d'icelles parties est le diametre de la colonne. Or venons à nostre premiere mesure, le stilobate aura de hauteur deux diametres & demy de la colonne par embas, qu'il faut diviser en sept parties, vne partie sera la hauteur de la base du stilobate, vne autre sera la coronice du stilobate. La base du stilobate marqué B. sa hauteur se doit partir en cinq pars, les deux seront pour le plinthe, le reste depuis le plinthe soit party en quatre, vne sera pour le tore, deux pour la sime, le reste pour l'estragalle de dessus la cime qu'il faut diviser en trois, le tiers est pour le fillet: la saillie de la base aura la sixiesme partie de la largeur du stilobate, chacun membre aura sa saillie en son quarré, comme la figure le demonstre. La hauteur de la coronice du stilobate soit divisée en deux, la premiere partie sera pour la face auec la sime, qui faut diviser en trois, le tiers est pour le fillet de la sime, la deuxiesme partie se divise en cinq, vne partie sera l'inferieur tore, ou astragalle, vne pour la frise, vn autre pour le petit anneau auec son fillet, les deux autres pour l'eschine de dessouz la face. Chacun membre aura son quarré, comme il est marqué en la figure marqué A. La colonne Corinthe auec sa base & son chapiteau a neuf fois son diametre par bas de hauteur. La hauteur de sa base à vn demy diametre, lequel il faut diuiser en quatre parties, vne d'icelles sera le plinthe, les trois parties qui restent soyent divisez en cinq, dont vne partie sera le tore d'enhaut. Puis divisez depuis le plinthe les 5. parties en quatre pars, vne d'icelle sera pour l'inferieur tore de dessus le plinthe. La hauteur entre les deux tore soit divisée en douze pars, les deux seront les deux astragales du milieu, la moitié fait le fillet de dessouz le tore superieur, l'autre moitié fait le fillet ou liziere de dessus les astragalles, vne autre moitié fait le fillet de dessouz les astragalles, la liziere ou fillet de dessus la base de la verge de la colône. Partissez le diametre d'icelle

colonne

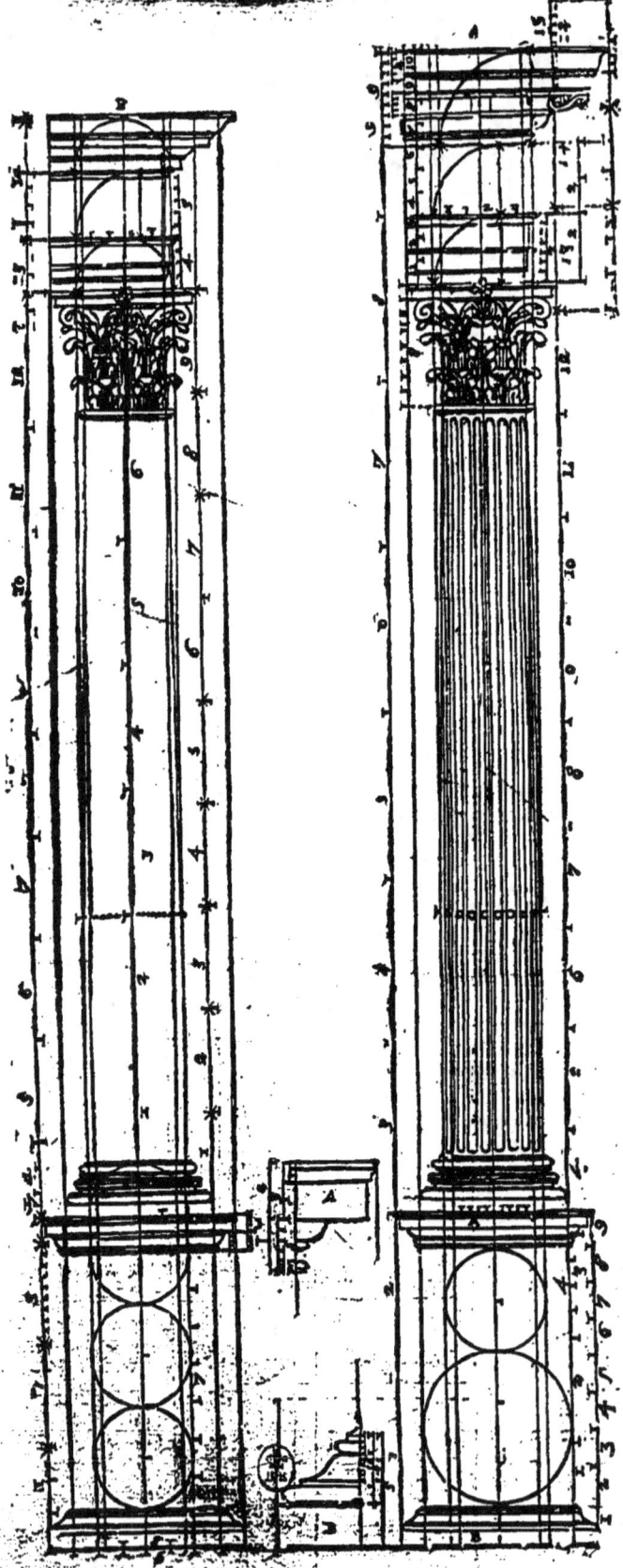

colonne en douze parties, la moitié d'vne d'icelle soit donnée à la liziere ou bāde. Puis pour le retrecissemēt de la verge de la colonne, partissez le diametre en douze parties: vne part de chacun costé sera le retrecissement de la verge: toutesfois vous aurez recours aux hauteurs où doiuent estre appliquées pour leur retrecissement, comme cy deuant est dict. La hauteur du chapiteau est aussi haute cōme le diametre du tronq de la colonne par bas. Puis faut partir icelle hauteur en sept: vne d'icelle sera la bacque ou tailloër: la hauteur du tailloër soit partie en trois, vne d'icelle soit donnée à la cymaise ou eschine du tailloër, & ayt autant de saillie cōme la baze, qui est la ligne perpēdiculaire du stilobate: souz l'abacus sera le gorgerin ou face, vne tierce partie d'vne septiesme de la hauteur du chapiteau, & autāt de saillie comme le bas de la verge du tronq de la colonne. Puis partissez la hauteur du vaisseau, depuis le dessouz de l'abacque en trois parties: l'vne d'icelles sera pour la hauteur des fueilles du bas, l'autre pour la secōde de dessus, le tiers pour les vrilles: le dessouz depuis l'abaque iusques au dessus du deuxième estage d'icelles fueilles, soit diuisé en six, trois d'icelles seront pour les vrilles ou volute, deux pour le fleurō de dessouz la volute: la pente des fueilles soit donnée ainsi qu'il est notté en la figure du deuxiesme fueillet de l'ordre dicte Corinthe. Le carquan ou tenya de la verge de la colonne dessouz, le chapiteau

G

aura de hauteur vne douziesme partie du diametre de la colonne: vne soit diuisée en trois, le tiers sera pour le fi- let, les deux parties seront donnée à l'astragalle ou carquan: la saillie soit du retrecissement de la verge de la colonne, se fera comme la Ionicque: le plan du chappiteau se faict en ceste maniere, vous ferez vn cercle qui sera le diametre du troncq de la colonne d'embas, que partirez en quatre par deux diametres, puis ferez vn quar- ré de la largeur du diametre, & à l'an- gle du quarré sera faict vn autre cer- cle, duquel ferez vn quarré, & iceluy sera toute la saillie de l'abacque ou tailloüer: puis mettez la reigle sur la li- gne du diametre qui partit le quarré en deux, marqué au poinct A. & sur l'angle du quarré du diametre, & ou attouchera la reigle sur la ligne B. faut mettre la poincte du compas: puis ouurez le compas iusques à la saillie de la face ou gorgerin de dessouz l'a- bacque. Puis faictes vn cercle iusques ou attouchera le grand quarré, & ainsi aura la cambrure ou concauité de l'abacus. Il se faict en d'autres ma- nieres, mais mon aduis est en ceste sor- te pour le plus facile: toutes les sail- lies & mesures sont notées clairement aux figures, tellement qu'il n'est be- soin de plus long langage. Le retre- cissement de la colonne est comme la premiere Ionicque, & est stryé com- me la Ionicque. Aucuns architectes Doriãs n'ont iamais mis plus de vingt canelcures sur le corps de la colonne: Aucuns ont voulu qu'il y en ait eu vingt quatre, qu'ils ont separé par vne liziere ou bande entredeux, qui ne portoit qu'vne quarte partie de la largeur du vuide d'vne des caneleu- res, comme dict est par cy deuant, & qu'il est notté aux figures. La hau- teur de l'architraue aura le demy dia- metre du troncq de la colonne par bas, qu'il faut diuiser en sept parties: l'vne d'icelles est la sime, laquelle se diuisera en trois, vne au filet, deux à la sime: le reste de l'architraue se di- uise en douze parties, dont les trois parties sont données à la face inferi- eure, quatre à la face du milieu, & cinq à la face de haut. Puis il faut diuiser la superieure face en huict parties: vne d'icelles soit donnée à la petite eschine ou astragalle dessouz la face. Puis soit partie la moyenne face en huict: vne d'icelles sera la petite eschi-

ne, & chacune face & eschine aura sa saillie, telle qu'il est noté à la figure du deuxiesme fueillet de l'ordre Corinthe. Puis partissez la hauteur de l'architraue en quatre: cinq d'icelles seront la hauteur de la frize, la huictiesme partie de la hauteur de la frize, vne d'icelle soit donnée à la sime, laquelle se diuise en trois, vne pour le fillet, deux pour la sime. La hauteur de la face des denticules de dessus la sime soit aussi haute comme la moyenne face de l'architraue marquée A. lequel il faut diuiser en sept, l'vne d'icelles sera le fillet. Les denticules ont autant de saillies comme de hauteur. La deuxiesme partie du tiers de la hauteur des dentillons soit donnée pour la largeur, & l'espace de l'entre-deux soit donnée pour la demie largeur. L'eschine de dessus les dentillons doit estre aussi haute comme l'inferieure face de l'architraue marqué A. La hauteur de la couronne dessus l'eschine doit estre aussi haute comme la moyenne face de l'architraue B. qu'il faudra partir en trois parties, deux d'icelles pour la couronne, & vn tiers pour la petite sime qui se met sur la face. Le tiers de la petite sime est le fillet: La hauteur de la sime ou coronice est d'vne septiesme partie plus grande que la moyenne face de l'architraue marqué C.

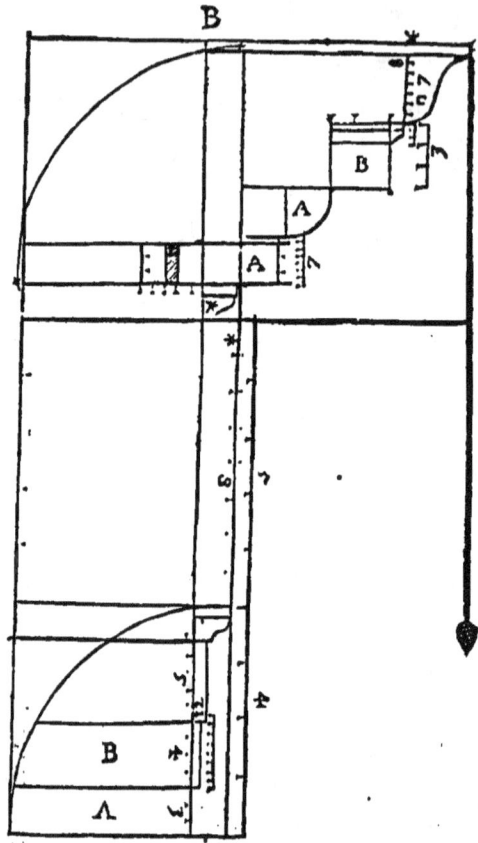

Vne de ceste partie est la bande ou fillet de dessus la sime, sa saillie est vn quarré de sa hauteur. Mais la saillie de toute la coronice y adioustant deux fois la hauteur du fillet est en quarré. Il se faict vne autre mesure de coronice qui est enrichie de modiglions ou mutiles. L'architraue, la frize, & la coronice sera de hauteur de la quarte partie de la verge de la colonne, y comprins la baze & le chapiteau. Puis vne d'icelle partie soit diuisée en dix parties, trois d'icelles pour la hauteur de l'architraue, trois pour la frize, quatre pour la hauteur de la coronice. Puis il faut diuiser la hauteur de l'architraue en sept, vne pour la sime de l'architraue, le tiers de la sime pour le fillet, & le reste depuis la sime se partira, en douze parties, dont la face inferieure en aura trois, la moyenne quatre, & la superieure cinq. Puis il faut diuiser la superieure face en huict, vne pour la petite eschine ou astragalle, ainsi sera donnée la moyenne face la petite eschine: la projecture ou saillie & les faces de l'architraue ainsi pendantes d'vne douziesme partie de la hauteur de l'architraue, comme il est clairement noté en la figure de l'ordre Corinthe, au troisiesme fueillet. La frize est de la mesme hauteur de l'architraue: la hauteur de la coronice soit diuisée en neuf parties, vne d'icelles pour la sime A. de dessus la frize, deux pour l'eschine B. deux pour les mutilles F. ou modiglions, deux pour la couronne E. & deux pour la sime superieure. Apres partirez l'eschigne B. dessouz les mutilles, en sept parties, & en donnez chacune vne aux deux filletz ou bandes en haut & embas. Puis la quarte partie des mutilles soit donnée à la petite sime de dessus les mutilles C. Puis diuisé la superieure sime D. en quatre parties, vne d'icelles soit donnée à la petite sime de dessus la couronne E. Puis se diuisera en sept parties, l'vne d'icelles sera le fillet de la sime.

MESVRE DE LA PORTE DV TEMPLE CORINTHE DE LA SIBILE A TIVOLI.

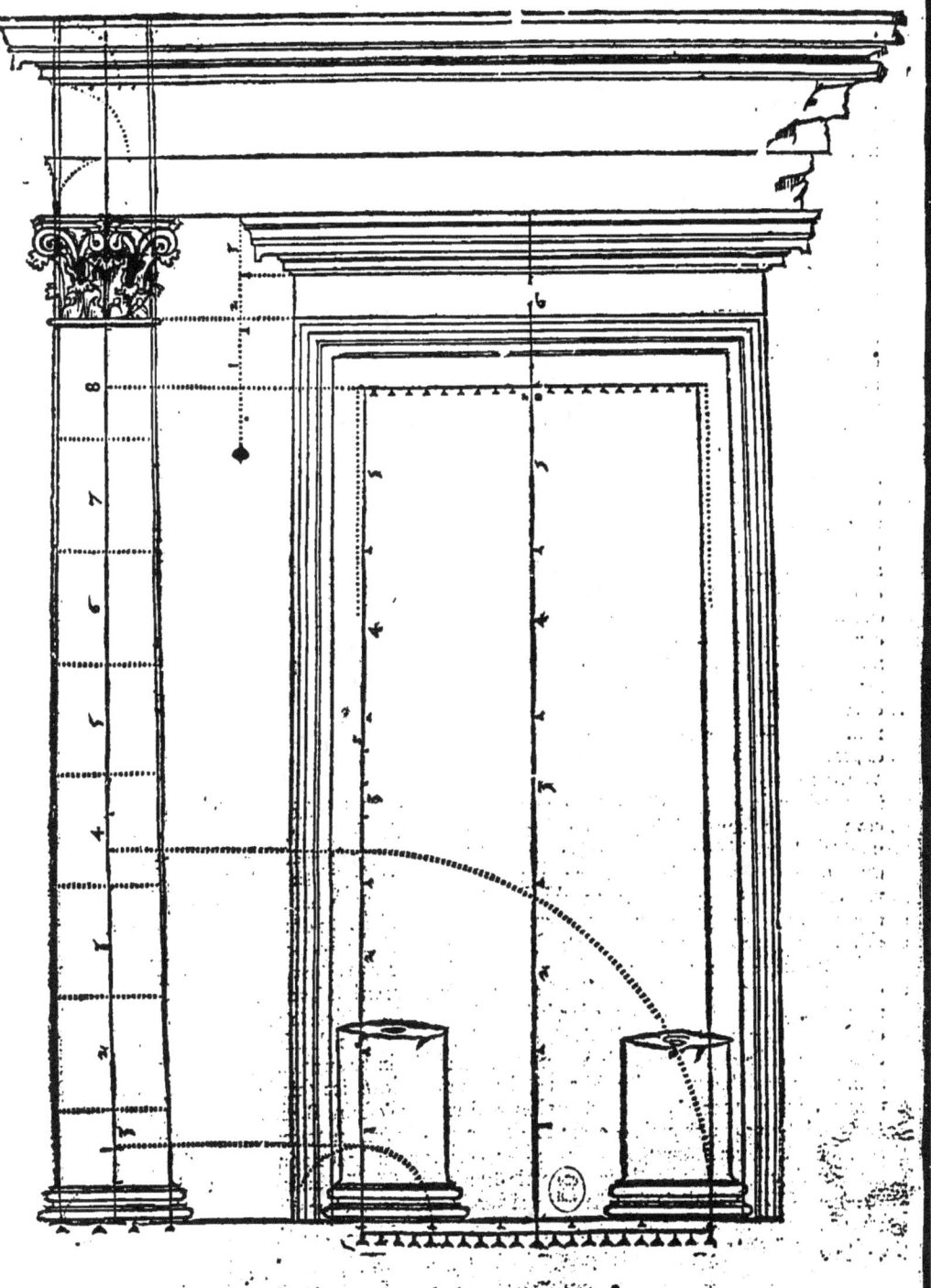

ORDRE COMPOSITE SELON VITRVVE.

Les mutilles ou modiglions auront pareille largeur que la hauteur, & de saillie deux fois sa largeur. Et les distances des mutilles & largeur se fera ainsi qu'il se voit notté en la figure presente, la saillie de toute la coronice doit estre quarrée, quant l'ouurier voudra enrichir chacun membre, ou quelqu'vn d'iceux de la coronice, qu'il tienne le membre vn petit plus haut selon la deuë proportion.

Iamais les ouuriers ne firent plus de trois entortillemens de caneleures sur vne tige, ny moins que d'vne toute entiere. Or qu'elles soient ou droictes, ou tortuës, tousiours les faut-il mener esgales depuis le pied iusques au coleris, à ce qu'il n'y ayt point de difformité: & pour apprendre à les creuser, il ne se faut seruir que du ioinct de l'esquierre.

Combien que i'aye traicté cy deuant du rapetissement des colomnes selon Leon Baptiste, qui se rapporte à la reigle de Vitruue: toutesfois il m'a semblé fort expedient de faire encores cinq figures selon les reigles dudict Vitruue, comme vous verrez au dernier fueillet du liure, & en chacune desquelles i'ay monstré tout ce qui estoit necessaire pour bien donner à entendre les mesures aux ouuriers qui n'ont point la connoissance des lettres, si ie ne m'abuse au texte.

Voicy que dit Vitruue: Les retraittes ou rapetissemens de ces colonnes par le bout de haut, se doiuent faire en telle sorte, que si chacune d'elles a depuis le fons iusques à l'autre bout enuiron quinze pieds de mesure, le diametre par bas se doit diuiser en six parties, & de celles-la suffira que le bout de haut en ayt cinq. Quant à la hauteur de l'architraue, la raison sera telle, qu'elle deura contenir la moitié du diametre d'icelle colonne par bas: puis le diuiser en trois parties. Les trois seront pour la frize & quatre d'icelles serõt données à la cornice.

De celle qui sera de quinze à vingt pieds, le diametre par bas doit estre party en six égalitez & demie, dont il en faudra donner cinq & demie au bout de haut. La hauteur d'icelle colonne se diuisera en treize, & l'vne de ces parts sera la mesure de l'Architraue, & se diuisera comme cy deuant est dict pour la frize & cornice. Voyez la figure de la colonne marquée B.

D'vne qui aura vingt à trente pieds, soit diuisé le diametre de bas en sept portions & demie: desquelles on en baillera six & demie au bout de haut, & ce sera son rapetissement conuenable: la hauteur d'icelle colonne se partisse en douze portions & demie, & l'vne seruira pour la hauteur de l'Architraue, qui se diuisera en trois dont trois & demie sera pour la frize, & quatre & demie pour la cornice. Voyez la figure de la colonne marquée C.

Quand il s'en presentera de trente à quarante pieds de hauteur, diuisez leur bout de bas en sept parties & demie, puis donnez-leur six & demie à celuy de haut, & ainsi ces colonnes auront bonne retraitte. La hauteur d'icelle colonne soit diuisée en douze portions, l'vne seruira pour la hauteur de l'Architraue, qui se partira en trois, les quatre seront pour la frize, & les cinq pour la cornice. Voyez la figure de la colonne marquée D.

G iij

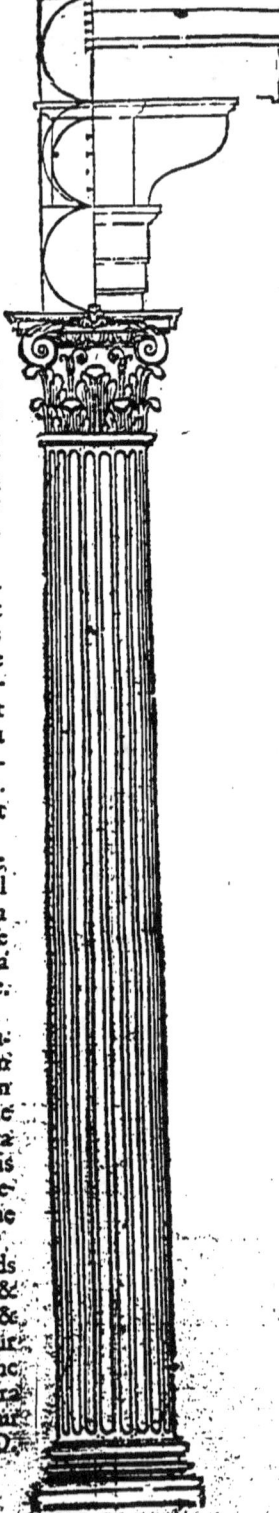

Cet Ordre Composite est l'Arc Triumphal de Titus Vespasien à Rome.

Mais si vous en trouuez de quarante à cinquante pieds, il vous faudra compartir leur diametre en huict diuisions, dont vous en donnerez les sept à la retraicte du bout de haut, & ce sera iustement ce qui luy appartient. Voyez la figure de la colonne marquée E.

Pour les proportions de ces membres, voilà comment se doiuent prendre (selon mon aduis) à l'equipolent des colonnes, comme il se peut voir par les figures, à raison que tant plus la veuë de l'homme tire en haut, auec plus grande difficulté peut elle penetrer la grosseur de l'air. Parquoy venant à succomber & à perdre sa force pour auoir ce grand espace, elle raporte au iugement vne incertaine proportion de modules: & de là vient que pour donner bonne apparence aux membres d'vn bastiment, il y faut tousiours adiouster vn suplement raisonnable, comme voyez à cette Ionique, en laquelle ie laisse à la discretion de tout ouurier les mesures conuenables pour les hauteurs de l'architraue, frize & corniche. Certes ceux qui en voudroient bien & proprement disposer, ne doiuent estre ignorans (tesmoin Vitruue) de Geometrie & Perspectiue, qui sont les deux principales parties d'vn bon Architecte, à fin que l'ouurage vienne à representer vne conuenable quantité de grandeur, qui contente la veuë des regardans.

Il m'a semblé bien estre à propos de faire les trois sortes de portes que vous auez peu voir cy dessus, suyuant chacune son ordre, auec si bonne declaration que chacun s'en contentera. Ces portes sont fort conuenables aux Teples, dont on pourra ayseement cognoistre comme il s'en faudra seruir, suyuant leurs ordres, en tels endroits que le lieu le requerra.

Tous les bons Architectes, tant Ioniques, Doriens, que Corinthe auoyent de coustume de tenir leurs ouuertures par haut plus estroittes d'vne quatorziesme partie que par le bas, & la hauteur de l'edifice depuis le parterre iusques aux voutes estoit

Cette colomne de hauteur quinze pieds trois ponces cinq lignes, y comprins l'estragal & lizier à bas.

Le diametre par bas neuf ponces quatre lignes.

Le diametre par haut vn pied sept ponces six lignes.

La baze a de hauteur vn pied vne ligne.

Le plinthe neuf ponces vne ligne de hauteur, qui porte demy diametre de la colone.

La corniche du pied d'estal à de hauteur dix ponces sept lignes.

Le stillobate ou pied d'estal a de hauteur quatre pieds, quatre ponces trois lignes.

La corniche de la baze dudit stillobate à de hauteur dix ponces.

Le plinthe de dessoubz vn pied deux ponces six lignes de haut.

La hauteur du chapiteau, deux pieds deux ponces huict lignes.

La hauteur de l'architraue vn pied quatre ponces huict lignes & demie.

La hauteur de la frize vn pied, cinq ponces, trois lignes & demie.

La hauteur de la corniche vn pied vnze ponces huict lignes.

Cet Ordre Composite est l'Arc de Titus Vespasien à Rome.

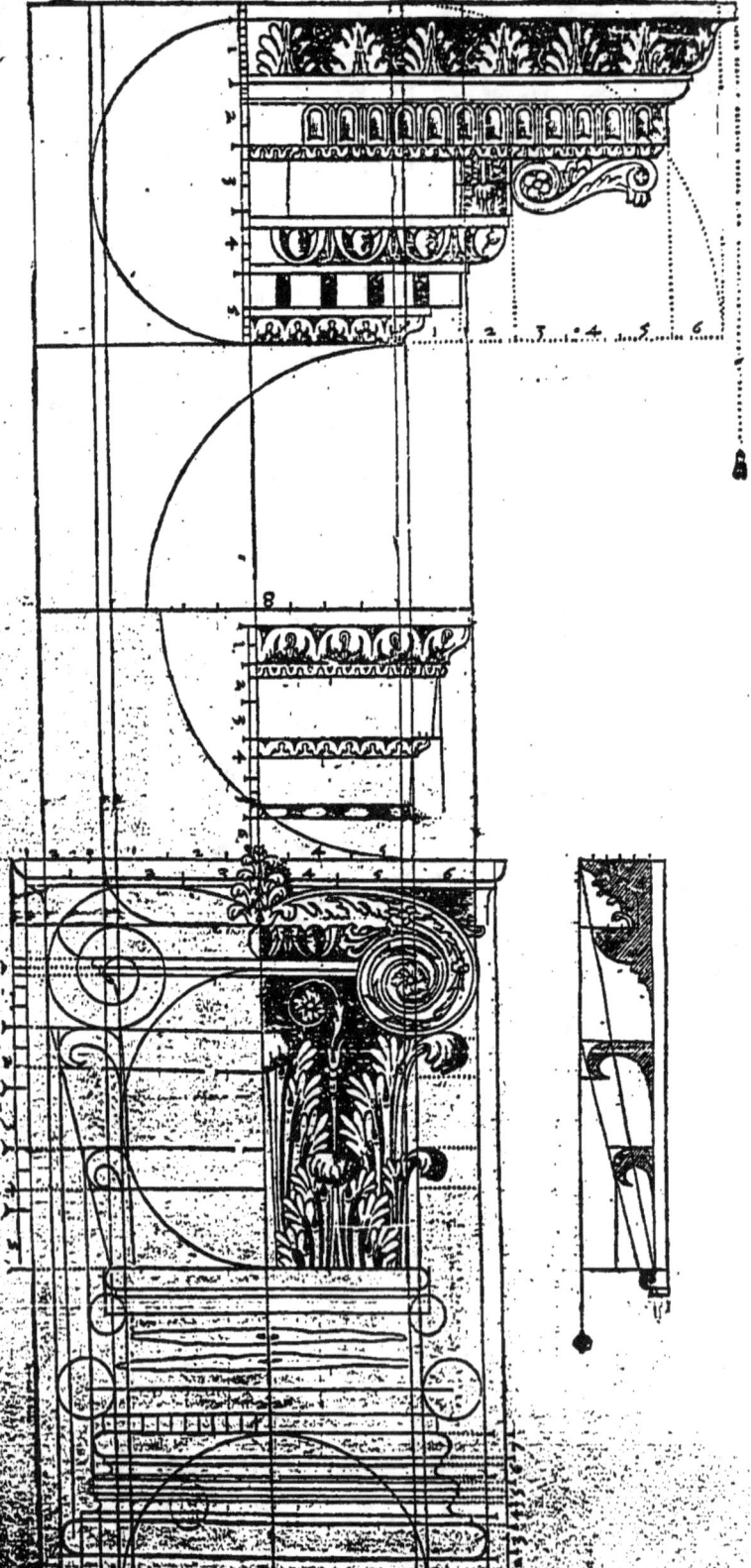

diuiſée en ſept égalitez, ou bien trois & demie
ils en donnoient les deux (qui ſont les quatre
de ſept) à la hauteur du iour: laquelle hauteur
eſtoit auſſi my-partie en douze, dont les cinq
& demie faiſoient la largeur de l'entrée par
bas. Les portes Ioniques ſoient auſſi hautes
comme les Doriques, & leur largeur ſe pren-
ne ſur la hauteur diuiſée en deux portions &
demie, ou bien en cinq préciſement, dont les
trois (qui valent vne & demie d'icelles deux
& demie) face la largeur du bas de l'ouuer-
ture: & le retreciſſement par haut, tel comme
i'ay dit des Doriques. Les Corinthiennes ſe
font par meſme raiſon que les Doriques. Mais
qui voudra faire plus à plain les conuenances
& differences d'icelles, liſe Vitruue en ſon li-
ure quatrieſme chapitre ſixieſme. Car d'autāt
qu'il me ſemble les auoir ſuffiſamment decla-
rées par les figures, pour en donner certaine
entiere & cognoiſſance aux ouuriers trauail-
lant au compas & à l'eſquierre, ie n'en diray
dauantage en cét endroit.

Auſſi ie ne me ſuis voulu arreſter à chacun
ordre pour declarer & eſplucher par le minu
leurs ſymetries, & le moyen d'y proceder ſelō
leurs differences, d'autant que les figures les
demonſtrent aſſez amplement, & ne vous faut
émerueiller (amy lecteur) ſi les ſymetries de
ces ordres ſont figurées en pluſieurs & diuer-
ſes grandeurs: car mon intention n'a eſté au-
tre que de les declarer aux ouuriers le plus
parfaictement que mon petit entendement les
a ſceu cōprendre: & qui voudra curieuſement
rechercher chacun poinct auec le compas, il
trouuera que le tout ſe rapportera bien &
deuëment ſelon le texte & reigle de Vitruue,
lequel ie me ſuis eſſayé de ſuiure au plus pres
qu'il m'a eſté poſſible.

Cette colonne compoſite, ſa hauteur y com-
prins l'eſtilobate & tout l'ornement ſoit diui-
ſée en ſeize parties, l'vne d'icelles parties ſera
donnée au diametre du tronq de la colonne
de bas: puis la ſeizieſme partie marquée A.B.
ſoit diuiſée en ſix parties, vne d'icelles auec les
ſeize diametres ſera toute la hauteur, trois
diametres feront la hauteur du nu de la ſti-
lobate: puis leſquels trois diametres il faut di-
uiſer en huict, vne ſoit pour la baze de la ſti-
lobate, vne pour la coroniche de deſſus la ſti-
lobate, vne quarte partie du diametre C. ſoit
donné de chacun coſté ſera la largeur du ſtilo-
bate. La hauteur de la baze de la ſtilobate
marquée D. ſoit diuiſé en ſept parties, deux
d'icelles pour le plinthe ou face, vne pour le
tore, deux pour la ſyme, vne pour la naſſelle
ou torchille, vne pour l'eſtragalle, qu'il faut
diuiſer en trois, les tiers ſera pour le filler de
deſſus, les deux parties de la ſyme ſe diuiſeront
en ſix parties, deux d'icelles pour les deux fi-
lets ou bandes

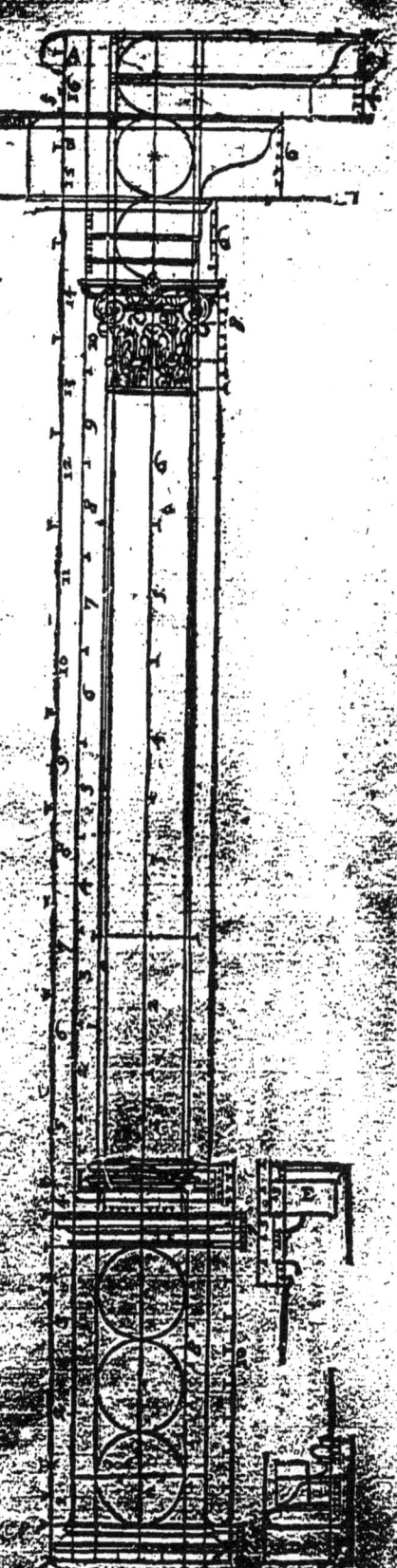

La saillie d'vn chacun membre sera ainsi qu'il est notté en la figure cy dessus, la coronice de la stilobate marquée E. soit aussi haute comme la baze: puis il faut diuiser icelle hauteur en cinq parties, vne pour l'astragalle auec le fillet, deux pour la frize, deux pour la couronne, qu'il faut diuiser en trois, le tiers sera la sime de dessus la couronne, le tiers de la sime sera le fillet, depuis le dessouz de la couronne au dessus de l'estragalle soit diuisé en trois, vne d'icelle sera l'eschine, le tiers sera le fillet de dessouz l'eschine. La saillie de chacun membre portera son quarré ainsi qu'il est notté en la figure. La moitié du diametre d'icelle colomne sera la hauteur de la baze de dessus la coronice du stilobate, icelle baze a les mesmes parties & proportions que celle de la Corinthe: le fillet qui se pose sur la baze est vne demie partie de la douziesme partie du diametre de la colonne, deux parties du douziesme du diametre est le retrecissemēt de la verge de la colonne. Le chapiteau, la colonne, l'architraue, le retrecissement se faict ainsi que la Corinthienne, la colonne se peut strier ou caneller selon la Ionique, & quelque fois aussi selon la Corinthienne. Le chapiteau se fera de telle mesure & proportion qu'il est clairement desduit en chacune partie de ses membres & fueillages. La hauteur de l'architraue sera aussi haut que le diametre de la colonne par haut. La sime, face, & petits astragalles, auront telle mesure & proportion que l'architraue Corinthe. La hauteur de la frize sera aussi haute que l'architraue, qu'il faut diuiser en en six, vne partie sera la sime dessus les mutiles. Les mutiles seront aussi larges comme hautes, & sa saillie en quarré, & se cauent iceux mutilles en maniere de cartouches, comme vous voyez par la figure. Les espaces d'entre-deux mutilles sont carrez. La hauteur de la coronice de les mutiles soient de mesme hauteur que la frize, qu'il faut diuiser en deux parties, vne d'icelles pour la couronne, puis diuisez icelle partie en quatre, vne sera la petite sime de la couronne, le tiers sera le fillet de la petite sime, l'autre partie de la sime en sept, vne d'icelles sera le fillet: chacun membre de la coronice aura son quarré pour sa saillie. Voila comment la colloūne Composite doit auoir ses proportions, ainsi que vous cognoistrez mieux par les figures clairement expliquées en chacun membre, que ie ne vous peux déduire en plus long langage.

CETTE FIGVRE COMPOSITE EST ANTIQVE.

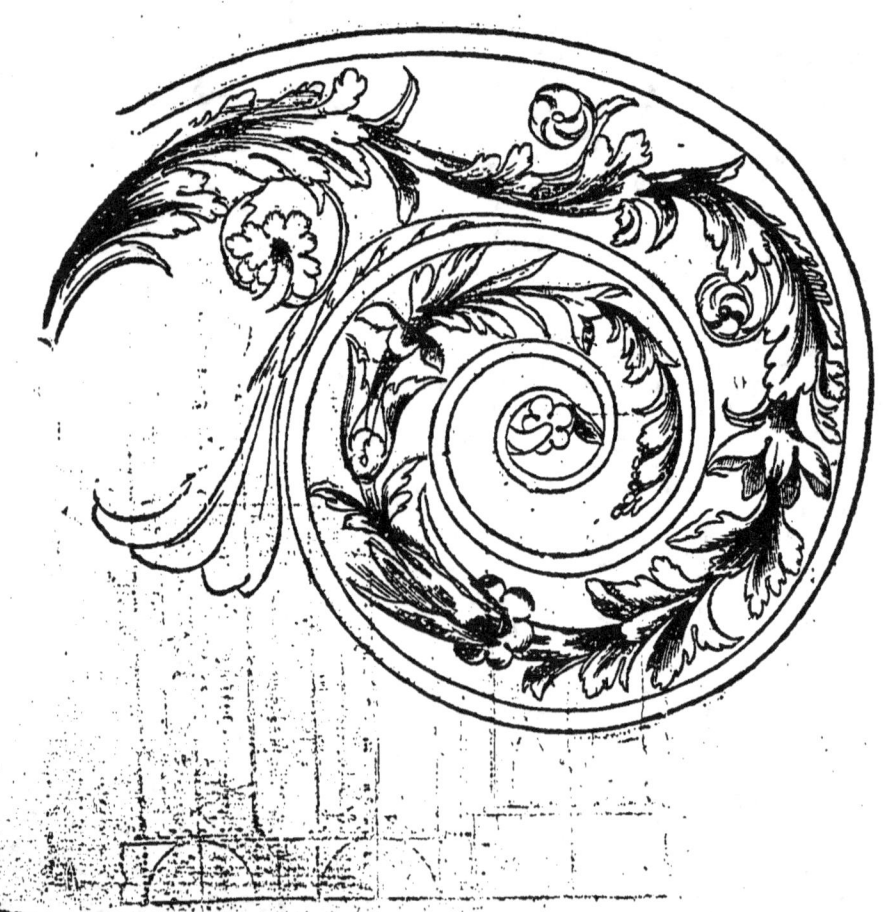

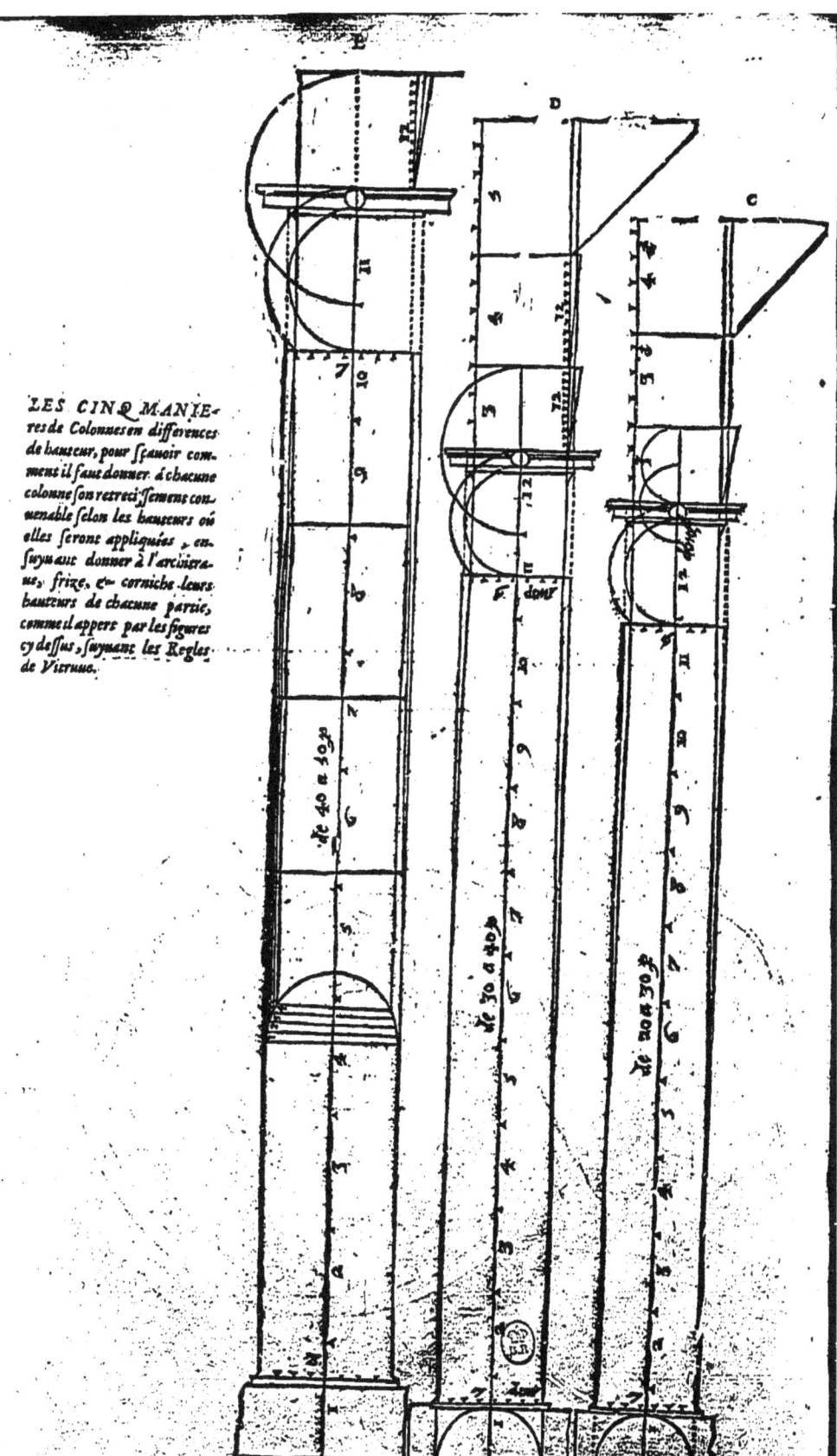

LES CINQ MANIE-
res de Colonnes en differences
de hauteur, pour sçauoir com-
ment il faut donner à chacune
colonne son retrecissement con-
uenable selon les hauteurs où
elles seront appliquées, en-
suyuant donner à l'architra-
ue, frize, & corniche leurs
hauteurs de chacune partie,
comme il appert par les figures
cy dessus, suyuant les Regles
de Vitruue.

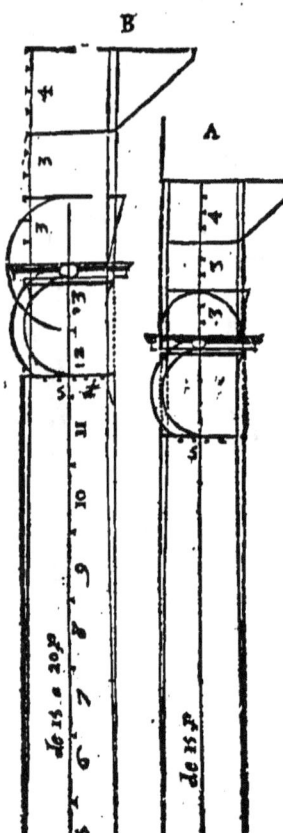

I'ay enrichy les quatre manieres de chapiteaux, demonstrant leur mesure, & pareillement vn chapiteau Ionicque: & au dessus est vn chapiteau Corinthe varié d'enrichissement: & vn chapiteau coposite que i'ay fait, le tout à estaper, pour aider au deffaut des autres taillés en bois, pour leur dōner le garbe des fueilles & enrichissemēt, comme vous verrez par les figures, que vous ne trouuerez taillées si delicatement que ie le desirois bien. Parquoy ie supplie les ouuriers de bon iugement, & tous autres qui se delectent en cét art, auoir égard à la maniere seulement, quant viendra à mettre en œuure: car l'œuure fait autrement que les desseins Aussi i'ay fait huict figures de Colonnes enrichies, variées de leurs membres & enrichissement, pour s'en seruir, si besoin est, à quelque œuure groteste: comme pour cloaisons de menuiserie seruans dās les Eglises ou Temples, en lieu à couuert, & non estre mises dehors à l'iniure du temps: car telles inuentions ie ne veux maintenir estre loüables pour seruir à quelque grand edifice, pour autant qu'il ne s'y trouue aucune majesté de beauté de membre, & consonance de mesure.

FIN DES CINQ MANIERES DE COLON-
nes à l'exemple de l'antique, suiuant la doctrine
& reigle de Vitruue, faict par Iean
Bullant, à Escoüen.

☞ **DE IOVR EN IOVR, EN APPRENANT,**
MOVRA NT.

AVX ARCHITECTES FRANÇOIS.

SONNET.

Grands ouuriers qui d'vn soin curieux
Allez cerchant aux plus vieilles reliques
Les vrays portraicts des bastimens antiques
Elabourez d'vn Art industrieux.

Ne gesnez plus vos esprits curieux
A rechercher pour en voir les pratiques,
Venez icy, & aux profits publiques
Imitez-en les plus laborieux.

Faites si bien qu'on voye par la France
Maints beaux Palais d'orgueilleuse apparence
Ne ceder point aux Babyloniens:

Comme BVLAN en diuerse maniere
Vous en prescrit la forme singuliere
Sur le patron des ouuriers anciens.

www.ingramcontent.com/pod-product-compliance
Lightning Source LLC
Chambersburg PA
CBHW071433220526
45469CB00004B/1508